자신이 상상한 캐릭터를 만드는

캐릭터 디자인 수업

아카기 슌 지음 | 김재훈 옮김

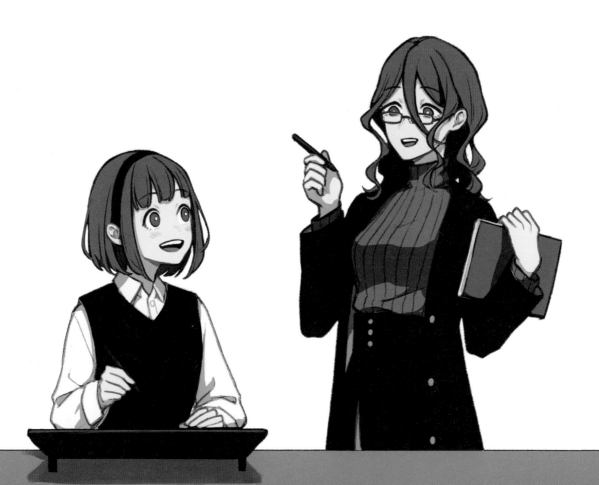

삼호미디어
samho MEDIA

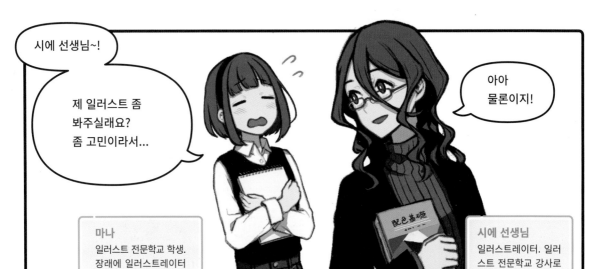

시에 선생님~!

제 일러스트 좀 봐주실래요? 좀 고민이라서...

아아 물론이지!

마나
일러스트 전문학교 학생. 장래에 일러스트레이터를 목표로 공부 중.

시에 선생님
일러스트레이터. 일러스트 전문학교 강사로 근무 중.

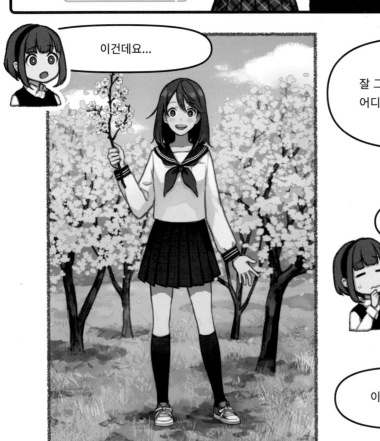

이건데요...

잘 그린 것 같은데... 어디가 마음에 안 들어?

으~음... 뭐라고 할까...

생각했던 것과 이미지가 달라서요...

이미지라...

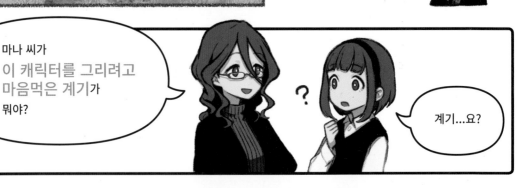

마나 씨가 이 캐릭터를 그리려고 마음먹은 계기가 뭐야?

계기...요?

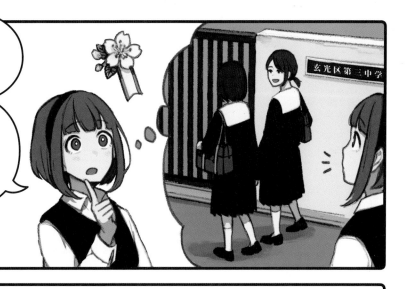

그러니까... 요전에 가슴에 벚꽃을 달고 있는 중학생들을 보고...

입학식을 마치고 가는 모습이 **풋풋하고 참 귀엽게** 보였거든요.

그런 귀여움을 일러스트로 표현하고 싶었는데...

결국 표현하고 싶은 이미지를 일러스트에 반영하지 못해서 고민이라는 거네?

네... 그런 것 같아요.

우웅

하아아~

제가 좀 더 실력이 좋았다면...

네?

무조건 잘 그린다고 되는 건 아닐거야.

표현하고 싶은 이미지에 어울리는 '캐릭터 디자인'과 '표현 방법'을 적용하지 않으면 잘 전달되지 않을 때도 있거든.

예를 들어 같은 '세일러복 소녀'라도
캐릭터 디자인과 표현 방법이 다르면
전혀 다른 이미지가 돼.

캐릭터를 보면 연상되는 이미지

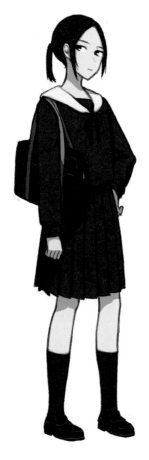

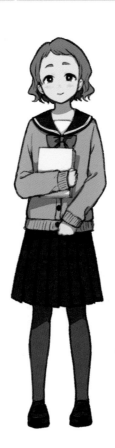

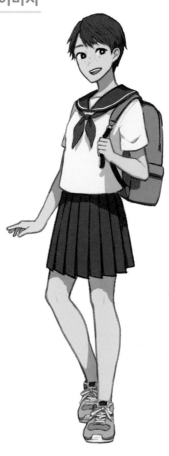

멋짐, 착실함, 냉정함 등

독서광, 얌전함, 착함, 귀여움 등

건강함, 밝음, 스포츠 소녀 등

제 일러스트도 캐릭터 디자인과 표현 방법을
잘 적용하면 생각한 이미지대로 표현이 될까요?

같이 해볼까?

먼저 캐릭터 디자인부터

표현하고 싶은 이미지는
막 입학한 풋풋하고
귀여운 느낌인 거지?

네!

원본 디자인

머리 모양이나 치마 길이 등에서
익숙한 인상과 활발한 느낌을 준다.

**이미지에
맞는 디자인**

풋풋한 느낌을 디자인으로 표현한다.

익숙하고 활발한 느낌을
주는 밝은 머리색과 바
깥쪽으로 약간 뻗은 머
리카락.

머리색을 어둡게 하고 앞
머리를 짧게 줄여 어린 분
위기를 표현.

교복을 크게 그려서
체형(등신) 자체에
어린 느낌을 강조.

짧은 스커트.

스커트를 길게.

러프한 느낌의
스니커.

맨손이면 허전하니
가방을 추가.

신발은 새로 산 로퍼로 변경.

이런 느낌의
디자인은 어때?

캐릭터 디자인을 할 때
이렇게 세세한 부분까지
구상하지 않았어요.

다음은 캐릭터의 표현 방법을
적용할 차례야.

명확한 정의는 없지만,
지금 말하는 표현 방법이란
캐릭터의 '매력'을 뜻하지.

디자인한 캐릭터를 매력적으로
보여주는 방법을 말하는 거죠?

맞아. 예를 들면 표정이나 몸짓, 포즈와 움직임,
구도와 앵글, 그림의 터치, 색을 사용한 연출,
빛과 그림자의 묘사, 이펙트 같은 것들이야.

디자인한 캐릭터　　　　　　　　표현 방법을 적용

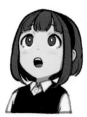

같은 디자인의 캐릭터인데
인상이 완전히 다르네요!

방금 디자인한 캐릭터에 표현 방법을 적용해 보자.

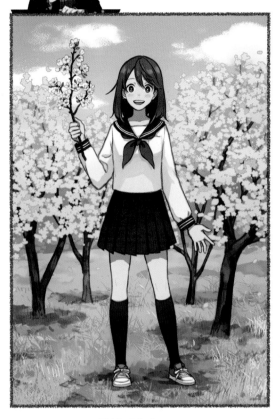

원본 일러스트

학교생활에 익숙한 여고생이 공원에 놀러가 벚꽃 가지를 들고 있는 모습을 함께 있는 친구가 사진을 찍어준 것처럼 보인다.

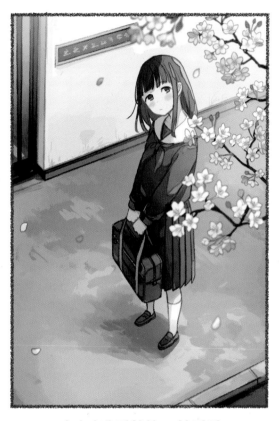

이미지에 적합한 표현 방법

교문 앞에서 벚꽃을 올려다보는 장면. 표정이 잘 보이도록 위에서 본 구도로 잡았다. 담백한 채색으로 상쾌함과 투명함도 연출했다.

처음 일러스트와 전혀 다르네요!
이 정도면 표현하고 싶었던 이미지가
잘 나타난 것 같아요!

표현하고 싶은 이미지가 있다면
잘 전달될 수 있게 디자인과
표현 방법을 연구하고 연습해야 해.

Contents

1장 캐릭터 디자인

2장 표현 방법

3장 케이스 스터디

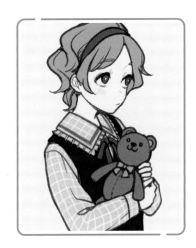

캐릭터 일러스트 제작 과정

이 책은 아래의 과정으로 캐릭터 디자인과 표현 방법에 대해서 설명합니다.

1 표현하고 싶은 테마를 정한다

좋아하는 것, 일상생활 속에서 느꼈던 것 중에서 일러스트로 표현하고 싶은 테마를 정합니다.

예를 들어 '이 배색을 써보고 싶다', '많은 캐릭터로 떠들썩한 분위기를 표현하고 싶다' 같은 이미지만으로도 OK.

2 캐릭터 디자인을 구상한다 ▶**1**장

테마를 바탕으로 이미지에 맞는 캐릭터를 디자인합니다. 디자인 아이디어가 많을수록 캐릭터 디자인의 폭이 넓어지니 많은 자료를 수집하는 것이 중요합니다. 1장에서는 캐릭터 디자인의 요소와 각각의 인상에 대해 설명합니다.

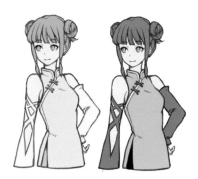

3 표현 방법을 연구한다 ▶**2**장

캐릭터 디자인이 끝나면 디자인한 캐릭터에 표정과 포즈를 더하고, 이미지에 맞는 구도와 배색을 선택합니다. 그다음 이펙트 등 다양한 연출로 테마를 표현합니다. 2장에서는 디자인한 '캐릭터의 매력을 강조'하는 표현 방법을 소개합니다.

케이스 스터디도 소개! ▶**3**장

다양한 테마의 일러스트를 통해 캐릭터 디자인과 표현 방법을 케이스 스터디 형식으로 설명합니다.

※이 책의 일러스트는 CLIP STUDIO PAINT EX(Ver 1.11.2)로 제작하였으며, 설명도 해당 버전이 기준입니다.

캐릭터 디자인

표현하고 싶은 테마가 있다면 먼저 캐릭터를 디자인합니다. 1장에서는 테마에

맞는 캐릭터 디자인이 떠오를 수 있도록 캐릭터의 형태나 복장, 배색과 같은 디

자인 요소에 대해 알아보겠습니다. 또한 예시를 통해 각 요소의 변화가 보는 사

람에게 어떤 인상을 주는지도 알아보겠습니다.

체형

체형은 캐릭터의 기본 베이스입니다. 표현하고 싶은 캐릭터의 이미지와 설정에 알맞은 체형을 선택하면 캐릭터의 설득력이 높아집니다.

≡ 성별에 따른 체형

남성과 여성은 체형이 다릅니다. 각각의 특징을 잘 표현하면 한눈에 캐릭터의 성별을 쉽게 알 수 있습니다.

남녀 체형의 특징과 인상

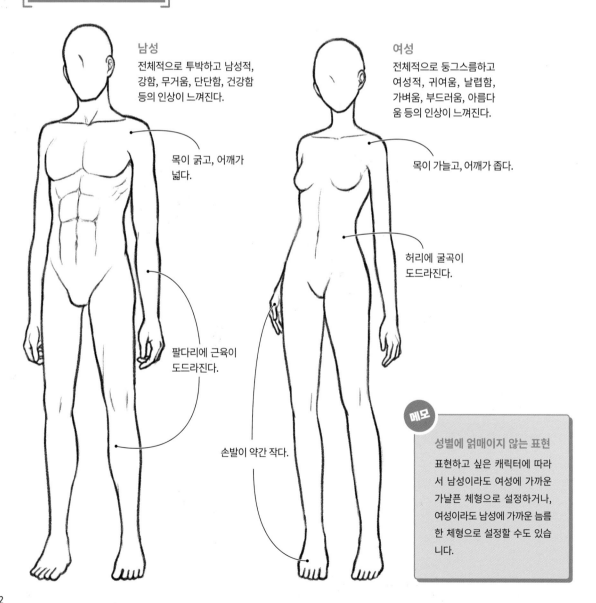

남성
전체적으로 투박하고 남성적, 강함, 무거움, 단단함, 건강함 등의 인상이 느껴진다.

목이 굵고, 어깨가 넓다.

팔다리에 근육이 도드라진다.

손발이 약간 작다.

여성
전체적으로 둥그스름하고 여성적, 귀여움, 날렵함, 가벼움, 부드러움, 아름다움 등의 인상이 느껴진다.

목이 가늘고, 어깨가 좁다.

허리에 굴곡이 도드라진다.

메모

성별에 얽매이지 않는 표현
표현하고 싶은 캐릭터에 따라서 남성이라도 여성에 가까운 가냘픈 체형으로 설정하거나, 여성이라도 남성에 가까운 늠름한 체형으로 설정할 수도 있습니다.

연령에 따른 체형과 개성적인 체형

연령에 따라서도 체형에 차이가 있는데, 디자인에 반영하면 캐릭터의 연령을 어느 정도 표현할 수 있습니다.
또한 같은 또래라도 체형의 특징을 구분하면 캐릭터의 성격과 같은 내면의 정보와 설정을 부여할 수 있습니다.

연령별 체형의 특징

① 유년기
몸에 비해 머리가 약간 크다. 전
체적으로 근육이 거의 없고 선
이 부드럽다.

② 청년기
근육이 적당하고 튼튼한 체격.

③ 노년기
전체적으로 뼈가 앙상하다. 키
가 줄고 척추가 구부러진다.

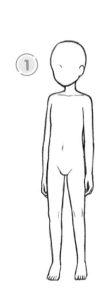
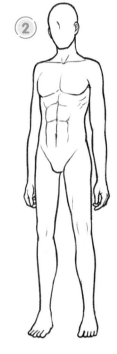

개성적인 체형과 인상

① 마른 체형
연약함, 병약함, 소박함, 차가
움, 얌전함, 소극 등

② 근육질 체형
강함, 늠름함, 건강함, 활발함,
밝음, 열정 등

③ 통통한 체형
마이페이스, 온화함, 관대함,
느슨함, 둔감, 호쾌 등

등신

등신은 머리와 몸의 비율을 말함으로써, 캐릭터의 연령과 키 높이 등을 표현할 수 있습니다.
판타지 캐릭터는 극단적으로 낮은 등신으로 그리기도 합니다.

 일반적인 등신

등신이 낮으면 신장이 작아 보이고, 반대로 등신이 높으면 신장이 커 보입니다. 일반적으로 아이에서 어른으로 연령이
높아지면 등신도 높아지지만, 표현하고 싶은 캐릭터의 이미지에 맞춰서 등신을 조절하기도 합니다.
등신에 따라 캐릭터의 인상이 달라지므로 여러 캐릭터가 함께 있을 때는 등신을 조절해 각각의 인상을 강조합니다.

등신에 따른 인상의 특징

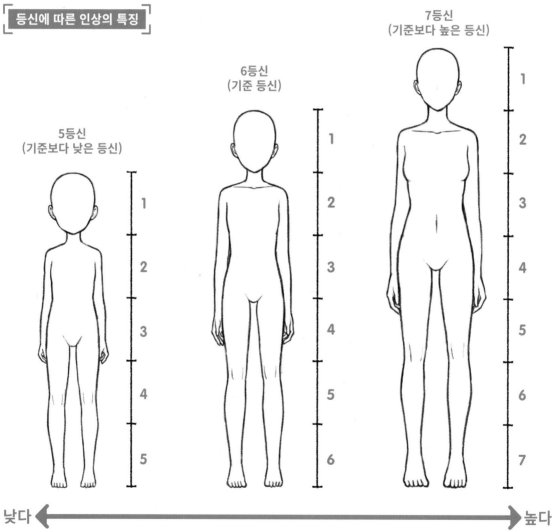

낮다 ← → 높다

귀엽다, 어리다, 가볍다, 사근사근하다,
부끄럼쟁이, 약하다 등

어른스럽다, 믿음직하다,
예쁘다, 멋있다, 강하다 등

 캐릭터의 속성에 적합한 등신

판타지에 등장하는 캐릭터는 극단적으로 낮은 등신도 존재합니다. 캐릭터 설정에 맞춰서 등신을 조절하면 캐릭터의 속성과 입장뿐만 아니라 눈에 보이지 않는 정보도 전달할 수 있습니다. 아래의 '판타지 세계에서 싸우는 용사의 동료들'을 예로 살펴보겠습니다.

> **등신으로 표현한 캐릭터 설정과 역할의 예**

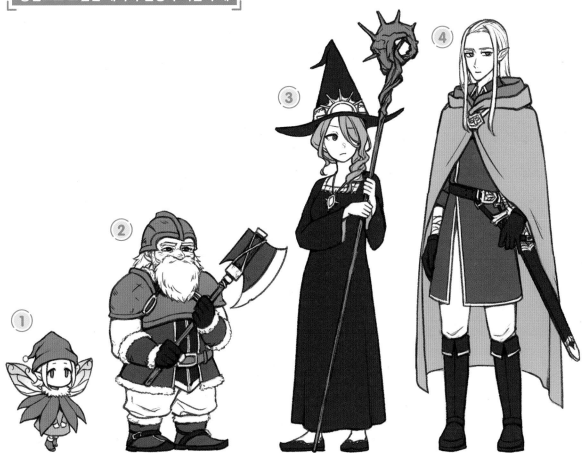

① 요정(2.5등신)
작은 탓에 강하지는 않지만 상황에 알맞게 재빠르게 움직인다. 체격 차이가 큰 거대한 적 앞에서는 벌벌 떨기만 한다. 마스코트 같은 캐릭터.

② 드워프(4등신)
낮은 등신과 근육질 체형을 조합해 안정감과 중량감이 있는 모습으로 표현. 투박한 아저씨지만 4등신인 탓에 어딘가 귀엽게도 보인다. 코미디, 분위기 메이커 역할의 캐릭터.

③ 마녀(6등신)
드워프보다 높은 등신에 스타일이 좋고 아름답게 표현. 엘프보다 낮은 등신으로 설정하면 여성스러운 귀여움도 표현할 수 있다. 히로인 역할의 캐릭터.

④ 엘프(7.5등신)
다른 캐릭터에 비해 높은 등신으로 설정하여 날씬하고 멋진 분위기로 표현. 힘으로 싸우기보다는 민첩함으로 적을 압도한다. 미남 캐릭터.

얼굴

얼굴은 개성을 크게 좌우합니다. 얼굴 골격에 눈, 코, 입의 형태와 크기, 위치 등을 조합하면
캐릭터의 개성을 표현할 수 있고, 인종이나 연령 등의 설정도 가능합니다.

얼굴을 구성하는 요소

얼굴은 바탕이 되는 골격이 있고 거기에 눈과 눈썹, 코, 입 등의 구성 요소들이 붙어 있습니다. 각각의 얼굴 구성 요소
는 다양한 형태가 있고, 그에 따라 보는 사람에게 주는 인상이 달라집니다. 표현하고 싶은 이미지에 맞춰 얼굴 형태와
구성 요소를 그려보세요.

**골격의
종류와 인상**

원형
귀엽다, 어리다, 멍하다 등

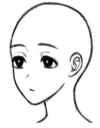

역삼각형
차갑다, 예쁘다, 지적이다 등

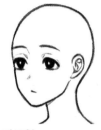

기본형
온화하다, 성실하다, 남성적 등

**눈, 눈썹의
종류와 인상**

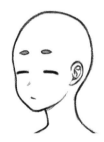

짧은 눈썹, 실눈
귀엽다, 유유자적, 마이페이스 등

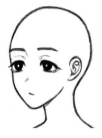

직선 눈썹, 처진 눈
차갑다, 멋있다, 부드럽다,
대범하다 등

굵은 눈썹, 둥근 눈
밝다, 강하다, 귀엽다 등

**코, 입의
종류와 인상**

작은 코, 고양이 입
마스코트, 사근사근하다,
마이페이스, 낙관적 등

높은 코, 두꺼운 입술
미인, 어른스럽다, 섹시함 등

낮은 코, 오므린 입
어리다, 솔직하다, 느긋하다,
장난꾸러기 등

 ## 인종과 연령의 표현

얼굴의 특징을 이용하면 특정 인종을 표현할 수 있습니다. 일러스트에서 특정 인종을 표현하고 싶을 때 적용하는 얼굴의 특징을 살펴보겠습니다.

연령은 생김새가 같아도 윤곽의 차이와 주름을 표현하면 나타낼 수 있습니다. 특히 고령인 캐릭터는 주름을 그리고, 볼을 홀쭉하게 그리는 등 윤곽에 특징을 더하면 더 사실적인 이미지가 됩니다.

인종에 따른 얼굴의 특징

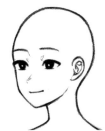

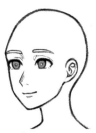

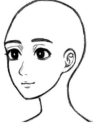

아시아
눈이 가늘고 쌍꺼풀이 없다. 코가 낮다.

유럽
미간이 좁다. 눈(안와)이 깊고 코가 높다.

아프리카
눈이 크고 쌍꺼풀이 있다. 눈썹이 뚜렷하고 입술은 약간 두껍다.

연령에 따른 얼굴의 특징

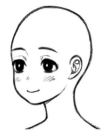

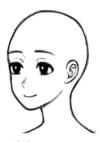

어린아이
윤곽이 둥그스름하고 이마가 넓다.

성인
어린아이보다 윤곽이 약간 날렵하다. 눈과 코의 거리가 멀어진다.

고령자
성인에 비해 눈(안와)이 깊고 얼굴의 골격이 뚜렷하게 드러난다. 볼살은 약간 처진다.

💡 원포인트어드바이스

눈 디자인의 폭을 넓히자　캐릭터마다 눈의 형태를 다르게 그리면 인상의 차이를 표현할 수 있습니다. 캐릭터의 얼굴을 구분하는데 익숙하지 않은 사람에게 추천합니다.

대표적인 눈의 형태

처진 눈　치켜뜬 눈　고양이 눈　노려보는 눈　삼백안　실눈

검은자위의 크기와 형태 차이

동공과 하이라이트의 차이

눈꺼풀의 차이

속눈썹의 차이

머리 모양

같은 얼굴이라도 머리 모양과 길이, 머리카락 끝의 방향 등과 같은 디테일로 인해 캐릭터의
인상이 크게 달라집니다. 머리 모양으로 성격과 생활환경 등의 설정도 가능합니다.

 ## 머리카락 길이와 디테일

머리카락 길이는 머리 모양을 구성하는 요소 중에 큰 틀 역할을 합니다. 대부분 짧으면 활발한 인상, 길면 어른스럽고
차분한 인상이 됩니다. 머리카락의 방향과 묶는 위치에 따라서도 캐릭터의 인상이 달라집니다. 먼저 큰 틀을 정하고
세부적인 부분을 조절하세요.

머리카락 길이에 따른 인상의 차이

	숏	미디엄	롱
여성	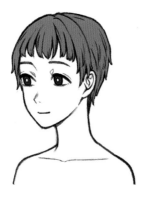 보이시, 쿨, 활발함, 스포티 등	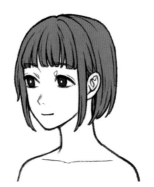 귀엽다, 어리다, 건강하다, 밝다 등	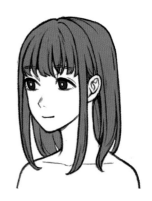 청초, 수려, 어른스러움, 섹시함 등
남성	 열정, 활발함, 건강, 스포티 등	 상쾌함, 내추럴, 진지함, 지적 등	 어른스러움, 섹시함, 멋짐, 섬세함 등

머리카락 끝의 방향에 따른 인상의 차이

바깥쪽
건강, 활발함 등

스트레이트
청초, 어른스러움 등

안쪽
상냥함, 귀여움 등

묶는 위치에 따른 인상의 차이

높은 위치
건강, 활발함, 어리다 등

중간 높이
진지함, 밝다 등

낮은 위치
어른스러움, 내성적 등

≡ 머리 모양으로 표현할 수 있는 성격과 생활환경

캐릭터가 어떤 생활을 하는지, 겉모습과 실용성 중 어느 쪽을 우선하는 유형인지 등의 설정도 고려해 머리 모양을 구상하면 좋습니다. 캐릭터의 내면 외에도 머리 모양에 영향을 주는 계절과 환경, 상황 등 캐릭터가 살아가는 세계를 바탕으로 머리 모양을 정하는 것도 좋은 방법입니다.

머리 모양에 따른 캐릭터의 성격과 상황 설정

부스스하고 헝클어진 머리
번거로운 걸 싫어하거나 외모에 관심이 적은 성격, 아침에 머리를 손질할 시간적 여유가 없다, 불규칙한 생활을 보내는 등의 상황을 표현할 수 있다.

시간을 들여 손질한 머리
꾸미는데 관심이 있거나 손재주가 있는 캐릭터 성향, 머리를 세팅할 시간적 여유가 있다, 규칙적인 생활을 보내는 등의 상황을 표현할 수 있다.

얼굴의 특징

캐릭터의 개성을 강조할 때는 피부색과 점 같은 요소도 효과적입니다. 이러한 특징은 캐릭터가 여러 명일 경우에 공통점과 차이점을 표현할 수 있습니다.

☰ 피부색과 특정 요소의 효과

얼굴에 특정 요소를 더하면 개성을 강조할 수 있습니다. 예를 들어 피부색을 바꾸거나 주근깨 등을 추가하는 것입니다.

또한 부모나 형제 같은 관계성을 표현할 때 동일한 특정 요소를 넣어 공통점을 만들면 디자인의 부족함을 보완할 수 있습니다.

캐릭터 설정에 따른 특정 요소의 추가

원본 디자인　　　　　　피부색 변경과 요소 추가

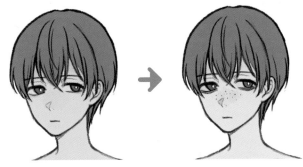

병약한 소년이란 캐릭터 설정을 하여 피부색은 혈색이 나빠 보이는 창백한 색감으로 변경. 디자인이 너무 심플해서 눈 밑에 다크서클과 주근깨를 추가했다.

☰ 피부색

캐릭터의 성격과 생활환경 등에 맞춰서 피부색을 정합니다. 특정 인종이나 종족을 표현하고 싶을 때도 피부색을 고려합니다.

피부색에 따른 인상의 차이

흰색
청초, 투명함, 섬세함, 연약함, 진지함, 어른스러움 등

황색
평범, 밝음, 건강, 따뜻함, 가정적 등

갈색
건강, 활발함, 스포티, 긍정적, 이국적 등

혈색이 나쁘다
허약, 병약, 신비함, 미스터리어스, 특이함, 인간 외의 종족 등

다양한 특정 요소

머릿속으로 이미지한 캐릭터에 가까운 외형으로 표현하고 싶을 때는 다양한 특정 요소를 추가해 보세요. 예를 들어 거친 남성이라면 수염을 더하고, 소극적인 여성이라면 볼을 붉게 물들이는 식입니다. 디자인이 부족할 때도 적용해 보세요.

다양한 특정 요소에 따른 인상의 차이

점
어른스럽다, 섹시함, 매력 포인트 등

수염
와일드, 댄디, 깔끔하지 않다 등

주근깨
소박함, 순박함, 촌스러움 등

홍조
귀엽다, 온화함, 부끄럼쟁이, 내성적 등

다크서클
아프다, 피곤함, 병약함 등

송곳니
장난꾸러기, 야성적, 천진난만 등

오드아이
신비함, 미스터리어스, 특수함, 섬세함 등

화장, 페이스페인팅
이국적, 예술, 신성함 등

흉터
와일드, 강함, 위험, 무서움, 격정적 등

반창고
거칠다, 활발함, 장난꾸러기 등

피어스
쿨, 까칠함, 멋, 특이함 등

문신
강함, 멋, 무서움, 까칠함 등

판타지 캐릭터의 특징

판타지 캐릭터는 몸에 날개나 뿔, 꼬리와 같은 특정 요소를 더하면 캐릭터의 개성과 설정을 쉽게 전달할 수 있습니다.

 판타지 캐릭터의 특정 요소

특이한 신체 요소를 더하면 판타지 느낌을 쉽게 강조할 수 있습니다. 세계관에 적합하게 적용해 보세요. 판타지 캐릭터의 특징적인 신체 요소와 요소의 개수, 크기 변화에 따른 인상의 차이를 알아보겠습니다.

특정 요소의 종류

판타지 특성을 가진 신체 요소에는 날개, 뿔, 꼬리 등이 있다. 주로 캐릭터의 종족을 나타낼 때 사용한다. 어떤 생물인지 알 수 있게 형태와 질감 등을 표현하면, 캐릭터의 개성과 설정을 쉽게 전달할 수 있다.

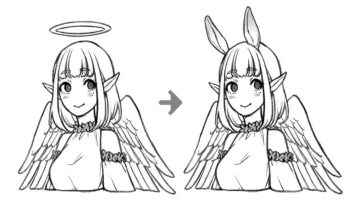

천사라도 고리 대신에 토끼 귀를 붙이면 개성적인 디자인이 된다.

특정 요소의 개수와 위치

뿔이나 꼬리의 수, 위치 등으로 캐릭터의 개성을 표현할 수 있다. 같은 종족의 캐릭터를 여러 명 그릴 때 개수와 위치를 조절하면 캐릭터를 구분할 수 있다.

똑같이 뿔을 넣을 때도 위치나 크기, 개수에 차이를 두면 캐릭터를 구분할 수 있고 디자인의 폭도 넓어진다.

특정 요소의 크기

체격에 비해 특정 요소를 크게 그리면 특징을 강조하거나 매력 포인트를 만들 수 있다. 요소를 크게 키우면 박력과 강한 느낌을 줄 수 있고, 반대로 작게 줄이면 귀여운 느낌을 줄 수 있다.

꼬리가 큰 왼쪽은 강인함을, 날개를 크게 그린 오른쪽은 비행 능력을 강조한 디자인.

 판타지 캐릭터의 개성적인 표현

판타지 캐릭터는 인간의 몸에 특이한 요소를 더하는 방법 외에 캐릭터의 몸 자체를 개성적으로 표현하는 방법도 있습니다. 이렇게 하면 요소만 더했을 때에 비해 특수한 종족, 생물인 것을 더 강조할 수 있습니다. 또한 이 경우에는 상반신 또는 하반신, 전신 등 특이한 요소를 더한 비율에 따라서 인상이 달라집니다.

특수한 설정의 예

유령, 요괴
소복을 입은 모습 외에도 다리를 그리지 않거나 주위에 떠있는 불덩이를 넣는다. 좀비나 강시처럼 전신이 부패한 것이 특징인 유형도 있고, 얼굴의 일부가 인간과 다른 요괴 등도 있다.

기계, 사이보그
이족보행인 인간형 로봇. 옷을 입혀 인간과 어우러져 살아가는 설정을 더할 수도 있다. 설정이 인간과 가까운 로봇이라면, 외형은 인간이지만 눈동자를 기계로 표현하거나 무표정 등으로 인간이 아니라는 점을 표현하기도 한다.

수인
베이스인 인간의 골격에 꼬리를 더하고 얼굴 자체를 동물에 가깝게 그린다. 전신에는 털과 같은 야수의 큰 특징을 적용. 이외에도 하반신이 물고기인 인어, 상반신이 인간이고 하반신이 말인 켄타우로스 같은 종족도 있다.

복장

입고 있는 옷도 캐릭터의 인상을 크게 좌우합니다. 먼저 방향성을 정한 뒤에 디자인을 해주세요.

 옷의 방향성(분위기)

일반적으로 옷 디자인은 표현하고 싶은 캐릭터의 이미지에 맞게 구상하지만, 그리고 싶은 옷의 디자인에 맞춰서 캐릭터를 구상할 수도 있습니다.

옷을 디자인할 때는 먼저 방향성(분위기)을 정합니다. 아래의 예는 여성 캐릭터의 이미지에 맞춰서 옷 디자인을 완성했습니다. 전부 원피스이지만 캐릭터의 방향성에 따라서 디자인이 전혀 다릅니다.

귀엽다, 어리다

라운드넥, 퍼프 슬리브 소매, 끝이 둥그스름한 구두 등 전체적으로 둥글둥글한 디자인. 귀여움을 연출하려고 원피스 밑단에는 장식으로 레이스를 사용했다.

어른스럽다, 멋지다

어깨를 드러내고 스커트 부분에 트임을 넣어 다리를 노출하는 식으로 군데군데 피부가 보이는 디자인. 스타일이 좋아보이도록 전체의 실루엣은 날렵하게 하고 구두의 힐도 높였다.

예술적, 개성적

속이 비치고 광택이 있는 소재를 사용해 크리스마스 트리를 표현한 디자인. 아이돌의 무대 의상처럼 특별한 장면을 상정.

구체적인 디자인

옷의 방향성이 정해지면 구체적인 디자인에 들어갑니다. 아래의 예는 '귀엽다, 어리다'의 방향성을 베이스로 하여 원피스와 타이츠, 펌프스(신발)를 조합한 디자인입니다. 소매와 옷깃의 형태, 스커트의 길이, 장식 등이 바뀌면 같은 분위기라도 '더 귀여움', '더 어림', '차분함' 등 인상에 차이가 생깁니다.

귀엽다, 어리다, 화려하다 ←————————————→ 차분하다, 어른스럽다, 심플

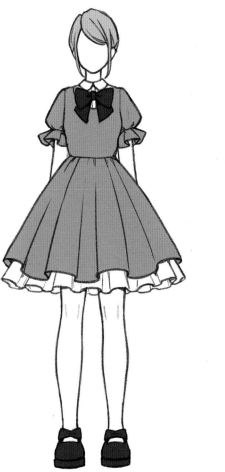

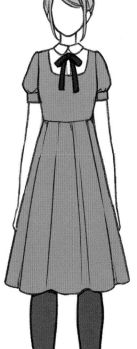

길이가 짧은 원피스와 흰색 타이츠, 굽이 높은 펌프스는 어린 인상의 디자인이 된다. 프릴과 큰 리본 같은 장식으로 귀여운 분위기와 어린 느낌을 강조했다.

무릎 길이의 원피스와 얇은 검은색 타이츠, 가는 끈의 펌프스로 왼쪽보다 차분한 디자인. 퍼프 슬리브 소매와 리본으로 약간의 귀여운 느낌을 남겼다.

직선적인 스퀘어넥, 긴 원피스, 검은 타이츠, 끝이 뾰족한 펌프스로 차분한 인상을 강조했다. 프릴이나 리본 같은 장식이 없어 심플하다.

옷의 방향성이 같아도 디자인에 차이를 두면 인상이 달라지네요!

 ## 옷의 면적

옷을 구성하는 요소에는 면적도 있습니다. 옷의 면적이 좁아지면 피부의 노출이 증가하므로 섹시하게 보이거나, 움직이기 쉬워 와일드하게 보이기도 합니다. 반대로 면적이 넓어지면 몸이 전체적으로 가려지므로 미스터리한 인상이 됩니다.

옷 면적에 따른 인상의 차이

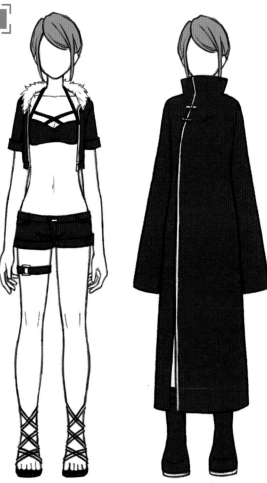

면적이 좁다(노출이 많다)
섹시, 와일드, 드세다, 더위에
약하다 등

면적이 넓다(노출이 적다)
수줍음이 많다, 미스터리어스,
차분함, 추위에 약하다 등

 원포인트어드바이스

옷의 면적에 따른 인상은 평상복과의 '차이'에 의해 강조된다

와일드한 설정으로 평소 면적이 좁은 옷을 입고 있는 캐릭터는 면적이 좁은 수영복을 입어도 섹시한 느낌이 들지 않습니다. 면적에 따른 인상은 캐릭터가 평소에 입는 옷이나 여러 캐릭터와 구별되는 개성에 의해 강조됩니다. 이는 면적이 넓은 옷도 마찬가지입니다.

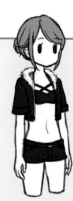

면적이
좁은 평상복

수영복

 ### 옷의 질감과 크기

부드럽다/질기다, 무광/유광 등 옷의 질감은 다양합니다. 보는 사람에게 주는 인상을 고려하여 각 질감을 표현하면 일러스트의 완성도가 올라갑니다.

옷의 크기에 따라서도 인상을 다르게 줄 수 있습니다. 예를 들어 체구가 작은 캐릭터는 옷이 크면 작은 체구가 더 강조됩니다. 느긋한 분위기를 연출하는 것도 가능합니다.

옷 질감에 따른 인상의 차이

광택이 없고 부드러운 옷	두껍고 질긴 옷	광택이 있는 옷

예 면 스커트, 리넨 셔츠
소박, 평범, 솔직, 온화함, 상냥함, 내추럴 등

예 데님 원피스, 니트 카디건
캐주얼, 기분파, 세련, 호쾌함, 대범함 등

예 가죽 재킷, 새틴 드레스
강함, 멋, 고급, 카리스마, 아름다움, 신성함 등

옷 크기에 따른 인상의 차이

딱 맞는 크기
평범, 성실, 솔직, 수수, 상쾌함, 청결, 지적 등

헐렁한 크기
귀엽다, 어리다, 내성적, 기분파, 느슨함, 마이페이스, 느긋함 등

소품

옷 디자인이 끝나면 다음은 소품을 구상합니다. 상황에 맞는 것을 선택하면 일러스트에 설득력이 생깁니다.

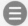 소품의 효과

소품은 계절이나 캐릭터가 처한 상황을 보는 사람에게 전달하는 효과가 있습니다. 예를 들어 머플러를 두르고 있으면 계절이 겨울인 것을 알 수 있습니다. 또한 소품의 디자인으로 캐릭터의 취향과 성격도 표현할 수 있습니다.

연출한 상황과 소품의 예

겨울날 편의점에 다녀오는 길

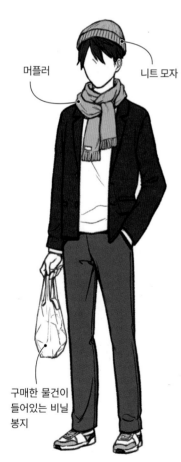

머플러
니트 모자
구매한 물건이 들어있는 비닐 봉지

방한용 소품을 착용해 추운 계절을 표현했다. 비닐봉지만으로도 물건을 사고 돌아오는 길이라는 것을 알 수 있다.

비가 그치고 대학교에서 집으로 가는 길

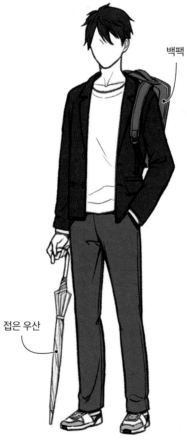

백팩
접은 우산

백팩은 노트 등을 넣을 수 있는 크기로 정했다. 캐릭터에 따라서 접이식 우산을 들고 있어도 좋다.

라이브 공연의 개장 대기

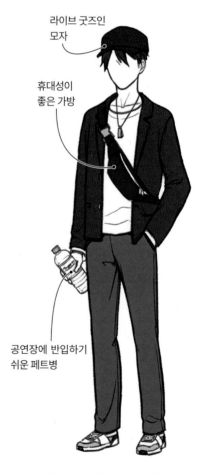

라이브 굿즈인 모자
휴대성이 좋은 가방
공연장에 반입하기 쉬운 페트병

모자나 리스트밴드 등 굿즈에 자주 쓰이는 소품을 추가해도 좋다. 가방은 방해가 되지 않는 작은 크기로 그렸다.

 소품의 다양한 디자인

캐릭터가 안경을 썼다면 어떤 디자인의 안경을 썼느냐에 따라 지적으로 보이거나 부드러워 보입니다. 표현하고 싶은 캐릭터에 적합한 디자인을 찾아보세요.

안경 디자인에 따른 인상의 차이

하프림
렌즈의 윗부분에 프레임이 붙은 디자인. 지적, 냉정, 신경질적 등의 느낌을 준다.

보스턴
아래쪽으로 조금 동그란 디자인. 싹싹함, 상큼, 기분파 등의 느낌을 준다.

라운드
원에 가까운 디자인. 상냥함, 온화함, 낙관적 등의 느낌을 준다.

스퀘어
가로 너비가 넓은 사각형 디자인. 성실, 정직, 엄격 등의 느낌을 준다.

모자 디자인에 따른 인상의 차이

베레모
일반적으로 화가들이 쓰는 이미지로 알려져 예술성, 레트로 등의 느낌을 준다.

야구모자
야구모자는 보이시, 캐주얼, 건강, 활발함 등의 느낌을 준다.

캉캉모자
윗부분이 납작한 밀짚모자. 소재감이나 형상에서 컨트리, 내추럴, 귀여움 등의 느낌을 준다.

중절모
중절모는 시크, 쿨, 어른스러움 등의 느낌을 준다.

직업을 알 수 있는 복장

배경과 대사로 설명하지 않아도 캐릭터가 상징적인 옷을 입고 있으면 어떤 직업인지 알 수 있습니다.

 직업을 상징하는 옷

일러스트는 대사가 있는 여러 장면으로 스토리를 표현하는 만화나 애니메이션과 달리 한 장의 그림만으로 정보를 전달해야 합니다. 아래의 예처럼 캐릭터에 상징적인 옷을 적용하면 직업을 간단히 표현할 수 있습니다.

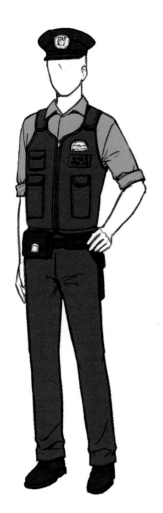

경찰관
모자와 방검복, 장비를 장착한 가죽 벨트 등을 착용하면 경찰관처럼 보인다. 특히 모자에 들어간 마크는 경찰을 나타내는 특징이다.

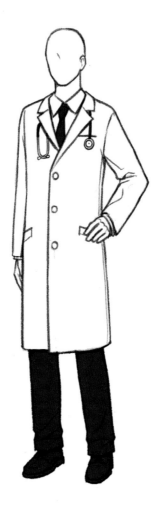

의사
긴 백의에 청진기와 같은 상징적인 소품을 착용하면 의사처럼 보인다. 그림 스타일에 따라 차이가 있지만, 일반적으로 오버사이즈 의상은 단정치 못한 느낌을 준다.

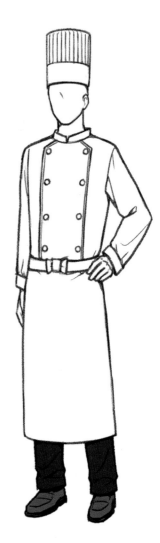

요리사
하얀 의상과 앞치마, 주방모자를 착용하면 요리사처럼 보인다. 스카프를 두르고 캐주얼한 모자를 쓰는 식으로 응용도 가능.

 ## 판타지 세계관의 상징적인 옷

판타지 세계관에서도 직업을 나타내는 상징적인 옷이 존재합니다. 아래의 예와 같은 옷은 많은 사람들이 공통된 인식을 갖고 있습니다.

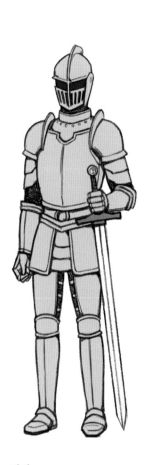

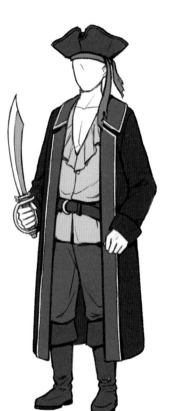

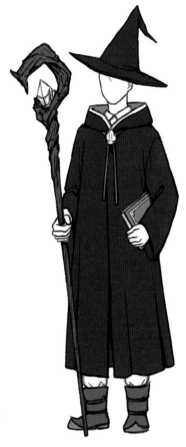

기사
중압감이 있는 갑옷을 입고, 검과 방패를 가지고 있다.

해적
특징적인 디자인의 모자와 외투를 걸치고, 단검 등의 무기를 가지고 있다.

마법사
길고 뾰족한 모자와 로브를 걸치고, 지팡이와 책을 들고 있다.

💡 원 포 인 트 어 드 바 이 스

디자인을 변형한다
직업을 알 수 있는 옷을 정했다면 세계관과 캐릭터의 이미지, 장면에 적합한 디자인으로 변화를 더합니다. 특히 판타지 세계관은 현실에 비해 자유로운 변형이 가능합니다.

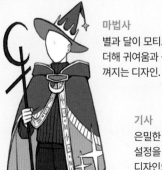

마법사
별과 달이 모티브인 문양을 더해 귀여움과 섬세함이 느껴지는 디자인.

기사
은밀한 활동이 중심인 설정을 가벼운 차림의 디자인으로 표현.

옷이나 소품이 나타내는 정보

옷이나 소품은 캐릭터의 인상은 물론, 성격과 같은 내면뿐만 아니라 어떤 세계에 존재하는
지도 나타낼 수 있습니다. 각각의 예를 살펴보겠습니다.

☰ 세계관이나 시대를 표현

캐릭터가 있는 세계가 현실 베이스인지, 판타지 베이스인지를 옷이나 소품 등으로 표현할 수 있습니다. 이러한 요소들
은 어떤 캐릭터가 등장하는지, 어떤 집에 사는지, 문명 수준은 어떠한지 등을 보는 사람이 상상하게 만듭니다.
또한 특정 시대, 지역을 상징하는 옷과 머리 모양 등을 캐릭터에 적용하면 역사에 실제 존재했던 시대를 가정한 일러
스트도 그릴 수 있습니다.

세계관을 나타내는 옷의 예

① 현실 베이스
현실에서 볼 수 있는 옷과 머리 모양. 우리가
지금 살아가는 현실과 동일한 세계.

② 판타지 베이스
현실에서 거의 보기 힘든 복장과 머리 모양.
중국을 모티브로 한 판타지로, 문명은 크게
발달되지 않았다는 설정.

시대를 나타내는 옷의 예

① 선사시대
서민이 입었을 법한 허름한 옷과 당시 흙으
로 만들어진 조각상을 참고한 머리 모양.

② 에도시대
에도시대 후기에 유행한 검은색 깃을 덧댄
옷과 머리 모양.

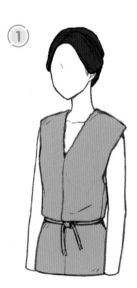

환경이나 캐릭터가 처한 상황을 표현

혹한의 땅이나 모래폭풍이 격렬한 사막, 대기권 밖의 우주 공간, 전쟁이 끝없이 이어지는 지역 등 캐릭터가 있는 환경도 옷이나 소품으로 표현할 수 있습니다. 또한 같은 디자인의 옷이라도 깨끗한 느낌이나 너덜너덜한 느낌을 표현하면 캐릭터가 처한 상황을 보는 사람이 상상하게 만들 수 있습니다.

환경을 나타내는 옷의 예

혹한의 땅
두꺼운 재질이나 모피를 사용한 코트와 모자를 썼다. 옷은 빈틈이 거의 없는 구조다.

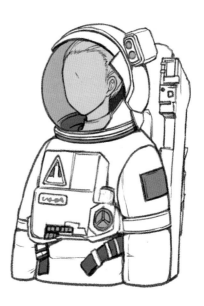

대기권을 벗어난 우주 공간
산소탱크와 온도 조절 기능이 있는 우주복을 입고, 무중력 공간에서 방해받지 않도록 머리를 묶었다. 이러한 옷은 공기가 오염된 지역이라는 설정에도 응용이 가능하다.

상황을 나타내는 옷의 예

사고나 재해를 겪은 뒤
머리카락이 헝클어지고 실이 풀려 단추가 떨어진 너덜너덜한 셔츠, 구멍 뚫린 양말을 신었다.

격렬한 전투나 대련을 마친 뒤
머리카락이 헝클어지고 낡은 방어구와 해진 망토를 걸치고 있다. 소지한 무기도 여기저기 파손되었다.

볼륨

옷의 소재나 디자인이 같아도 볼륨이 다르면 인상이 달라집니다. 볼륨으로 옷과 머리카락 등의 변화를 조절할 수도 있습니다.

 볼륨의 효과

옷의 볼륨을 키워 전신에 볼륨을 더하면 실루엣도 커집니다. 이 방법은 캐릭터의 인상을 바꿀 때, 존재감을 높이고 싶을 때, 캐릭터 주위의 여백을 조절할 때 유용합니다.
머리카락이나 옷의 장식과 같은 요소의 볼륨은 전신의 볼륨에 비해, 캐릭터의 인상을 크게 바뀌진 않지만 분위기에 변화를 더할 수 있습니다.

전신의 볼륨에 따른 인상의 차이

작다 ◀━━━━━━━━━━━━━━━━━━━━━━━━━━▶ 크다

가냘픔, 수수, 평범, 연약함, 어른스러움,
쿨, 내성적, 지적, 딱딱함 등

화려함, 활기참, 강함, 늠름, 밝음, 건강,
정열적, 부드러움 등

머리카락이나 장식 요소의 볼륨에 따른 인상의 차이

작다 ←————————————————→ 크다

머리카락과 귀걸이, 리본, 블라우스의 옷깃과 소매로 볼륨을 조절. 전신의 볼륨을 조절하기가 어려울 때는 이러한 요소의 볼륨을 조절하면 좋다. 전신과 마찬가지로 요소의 볼륨이 커질수록 더욱 화려해진다.

☰ 아이템으로 볼륨 추가

캐릭터의 머리카락이 짧거나 몸에 딱 붙는 옷을 입어 볼륨을 조절하기 어렵다면, 옷과 소품을 더하는 방법이 있습니다. 디자인이 부족해 보일 때 적용해 보세요.

아이템 추가의 예

① 원본 디자인
캐릭터 설정은 화려하고 밝은 성격이지만, 디자인이 너무 심플해서 조금 허전하다. 디자인에도 화려함을 더하고 싶지만, 활동적인 느낌은 무너뜨리고 싶지 않다.

② 소품 등을 추가
모자와 타월로 상반신에 볼륨을 플러스. 캐릭터 이미지에 적합한 상의를 더하고, 전체의 실루엣을 키워서 디자인에 화려함을 더했다.

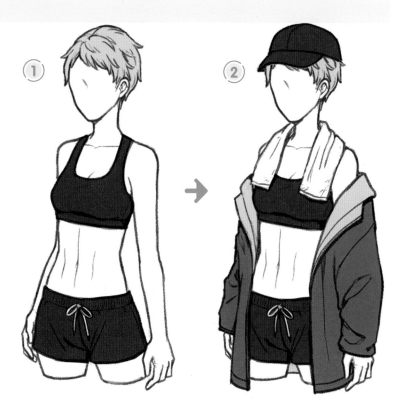

밀도

디자인이 허전할 때는 옷에 무늬 등을 더해 밀도를 높이는 방법도 있습니다. 밀도가 높으면 일러스트가 화려해지고 완성도도 높아집니다.

☰ 밀도를 높이는 법

밀도를 높일 때는 소품을 추가하거나 옷에 무늬나 장식을 추가합니다. 하지만 심플한 디자인을 좋아하는 캐릭터 혹은 눈길을 끌 필요가 없는 조연 캐릭터가 너무 화려하면 설정에 어긋나거나 시선이 분산되므로 주의하세요.

밀도에 따른 인상의 차이

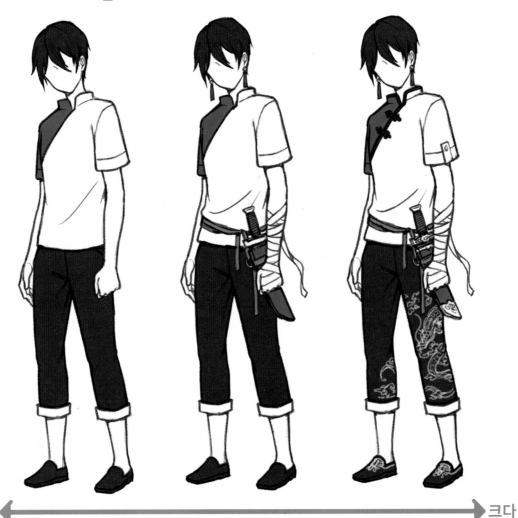

작다 ◀━━━━━━━━━━━━━━━━━━━━━━━━━▶ 크다

소박, 평범, 수수, 얌전, 진지함, 온화함, 상냥, 상쾌, 청결 등	고급, 화려함, 강함, 멋, 예술적 등

밀도를 높이는 장식의 예

원본 디자인　　　　　　　　장식 추가

마음에 드는 장식을 메모해두면 디자인 요소로 다양하게 활용할 수 있어요.

무늬나 액세서리, 레이스, 리본, 단추, 라인, 주머니, 지퍼를 추가. 옷의 분위기와 캐릭터의 인상을 크게 바꾸지 않고 밀도를 높였다.

캐릭터의 이미지와 밀도

캐릭터의 성격과 직업 등 설정에 따라서 디자인의 밀도를 높이지 않는 편이 좋을 때도 있습니다. 어디까지나 표현하고 싶은 캐릭터의 이미지를 기준으로 디자인의 밀도를 조절하세요.

밀도에 따른 캐릭터 인상의 차이

① 밀도가 낮다
성실하고 착한 이미지의 의사. 백의에 셔츠를 입은 심플한 디자인이 차분하고 청결한 느낌을 주고, 의사라는 설정의 설득력이 강하다.

② 밀도가 높다
어쩐지 불량 의사로 보인다. 귀걸이, 셔츠의 무늬, 백의의 단추와 주머니 등의 디자인이 화려해 성실함이나 청결한 느낌이 없다.

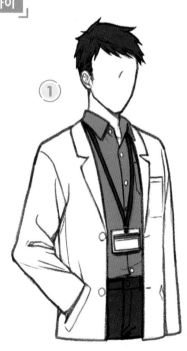

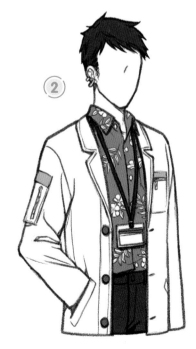

배색

색에는 일정한 인상이 있습니다. 표현하고 싶은 캐릭터의 이미지에 맞게 색을 조합하면 인
상을 강조할 수 있습니다.

 다양한 배색

아래의 예처럼 색에는 저마다의 인상이 있습니다. 캐릭터의 배색을 정할 때는 캐릭터와 어울리는 색을 전부 넣는 것이
아니라 중심이 되는 톤과 색조를 먼저 정하는 것이 좋습니다.

배색에 따른 인상의 차이

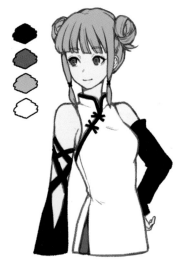

모노톤
검은색, 흰색, 회색 같은
무채색을 사용한 배색. 시
크, 쿨, 어른스러움, 미스
터리어스, 단조로움, 멋,
어두움 등의 느낌을 준다.

그레이시
전체적으로 회색빛이 감
도는 배색. 내추럴, 온화,
수수, 차분함 등의 느낌을
준다.

파스텔
흰색을 섞은 듯한 옅은 색
위주의 배색. 귀여움, 온
화, 상냥, 부드러움, 섬세
함, 마이페이스 등의 느낌
을 준다.

비비드
채도가 높고 선명한 색 위
주의 배색. 밝음, 건강, 활
발함, 강함, 열정, 늠름함
등의 느낌을 준다.

한색
파란색이나 하늘색, 청록색처럼 차갑거나 시원한 느낌을 주는 색을 사용한 배색. 냉정, 지적, 성실, 어른스러움, 내성적, 투명함 등의 느낌을 준다.

난색
빨간색이나 오렌지색, 노란색처럼 따뜻한 느낌을 주는 색을 사용한 배색. 열정, 건강, 활발함, 외교적, 밝음, 긍정적, 따뜻함 등의 느낌을 준다.

≡ 보기 좋은 배색 원리

배색으로 인해 전체가 조화롭지 않고 보기 싫은 일러스트가 될 수도 있습니다. 그럴 때는 채도와 명도에 차이를 두어 배색의 강약을 조절하고, 가까운 색조로 통일하는 식으로 배색을 구성해 보세요.

배색 수정의 예

원본 일러스트

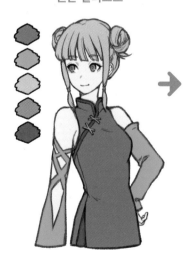

밝고 건강한 캐릭터를 비비드 컬러로 표현한 배색. 그러나 채도가 높은 색이 많고 명도의 차이가 적어 전체적으로 조화롭지 않다.

명도의 차이

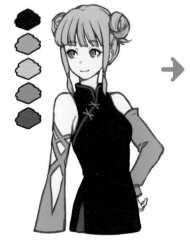

인접한 녹색과 하늘색이 색조와 채도가 가까우므로 녹색을 어두운 녹색으로 변경. 인접한 색의 명도 차이로 배색의 강약을 조절했다.

색조와 채도를 조절

조화로운 색조로 통일하면서 밝고 건강한 이미지가 되도록 노란색과 오렌지색처럼 채도가 높은 색을 남겨둔다. 분홍색은 눈동자와 같은 오렌지색으로, 하늘색은 머리카락의 노란색과 동일한 계통에서 채도가 낮은 황토색으로 변경.

강조

일러스트에서는 가장 보여주고 싶은 부분을 강조해 '포인트'를 만드는 것이 중요합니다. 이로 인해 강약이 생기고 캐릭터의 개성도 강조할 수 있습니다.

☰ 밀도와 면적으로 강조하는 법

부분적으로 디자인의 밀도를 높이거나 아이템의 크기를 키워 주위와 차이를 만들면 보여주고 싶은 부분을 강조할 수 있습니다. 아래의 예는 디자인을 변경해 헤드폰과 운동화를 강조하고 '음악 애호가', '발이 빠른 능력'을 가진 캐릭터의 설정을 표현했습니다.

원본 디자인 강조한 디자인

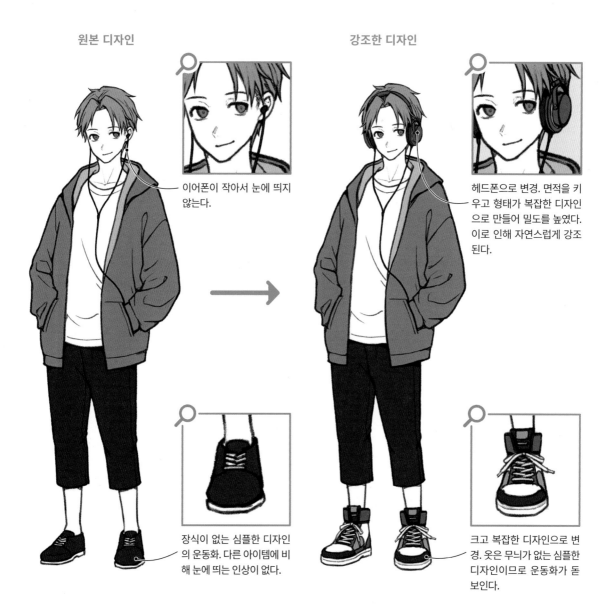

이어폰이 작아서 눈에 띄지 않는다.

헤드폰으로 변경. 면적을 키우고 형태가 복잡한 디자인으로 만들어 밀도를 높였다. 이로 인해 자연스럽게 강조된다.

장식이 없는 심플한 디자인의 운동화. 다른 아이템에 비해 눈에 띄는 인상이 없다.

크고 복잡한 디자인으로 변경. 옷은 무늬가 없는 심플한 디자인이므로 운동화가 돋보인다.

 ## 색으로 강조하는 법

주위와 다른 색을 사용하여 보여주고 싶은 부분을 강조할 수도 있습니다. 강조하고 싶은 곳에 주위의 색조나 명도가 다른 색을 사용하거나 주위보다 채도가 높은 색을 사용하는 방법이 있습니다.

아래의 예는 보색을 사용해 눈동자를 강조했습니다. 보색이란 빨간색이라면 녹색, 노란색이라면 파란색처럼 색상환에서 정반대의 위치에 있는 색을 말합니다.

원본 디자인
전체가 빨간색 계통으로 통일되어 조화롭지만 포인트가 없다.

강조한 디자인
눈동자를 빨간색 계열의 보색인 청록색으로 변경. 색에 차이를 두어 강조했다.

 ## 디자인을 더하거나 빼서 강조하는 법

전체의 디자인 밀도가 높거나, 보여주고 싶은 부분의 색과 비슷한 색을 다른 곳에도 사용하면 강조되지 않습니다.
그럴 때는 아래의 예처럼 주위에 디자인을 더하거나 빼서 보여주고 싶은 부분을 강조합니다.

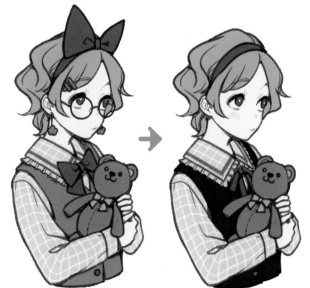

원본 디자인
큰 리본과 액세서리, 안경 등이 있어 디자인의 밀도가 높다. 화려하지만 어디에 주목해야 하는지 알 수 없다.

강조한 디자인
곰인형을 강조하기 위해 주위 요소를 지웠다. 인형과 가까운 리본은 더 심플하게, 인형과 같은 계열 색의 조끼는 다른 색으로 변경.

디자인과 내면의 반전

캐릭터를 매력적으로 표현하는 방법에는 '반전'도 있습니다.
외견(디자인)을 보면 상상하게 되는 이미지와 다른 의외성을 표현해 보세요.

앞에서 설명했듯이 캐릭터의 성격은 디자인을 보면 어느 정도 상상할 수 있는데, 이것이 반드시 일치하는 것은 아닙니다.

캐릭터의 표현 방법을 구상할 때 디자인의 인상과 내면의 차이를 만들면, 캐릭터의 임팩트가 강해지거나 의외성이 나타나 호감도를 높일 수 있습니다.

반전을 표현한 예

캐릭터 디자인
투박한 근육질 체형과 얼굴의 상처 등이 강하거나 무서운 인상을 준다.

반전
고양이를 귀여워하는 모습으로 귀여운 것을 좋아하는 온화한 내면을 표현.

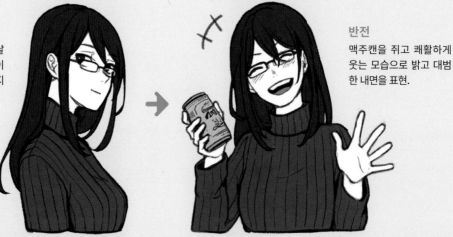

캐릭터 디자인
검은 머리와 찢어진 눈, 날렵한 형태의 안경, 노출이 적은 옷 등이 쿨하고 진지한 인상을 준다.

반전
맥주캔을 쥐고 쾌활하게 웃는 모습으로 밝고 대범한 내면을 표현.

표현 방법

캐릭터를 완성했다면 움직임을 어떻게 연출할지 구상합니다. 캐릭터에 맞는 포즈와

생동감 넘치는 표정, 테마를 더 강조할 수 있는 구조와 연출 방법에는 어떠한 것들이

있는지 알아보겠습니다.

2-1

포즈

디자인한 캐릭터에 움직임을 더하는 첫 단계는 '무엇을 하고 있는가'를 표현하는 포즈를 정하는 것입니다.

 ## 캐릭터다운 포즈

매력적인 캐릭터를 디자인해도 뻣뻣하게 서 있으면 무엇을 하고 있는지 알기 어렵고, 생동감이 없는 일러스트가 됩니다. 먼저 어떤 행동을 하고 있는지 알 수 있도록 캐릭터의 이미지에 맞는 포즈를 잡아보세요.

┌ **포즈를 잡은 예** ┐

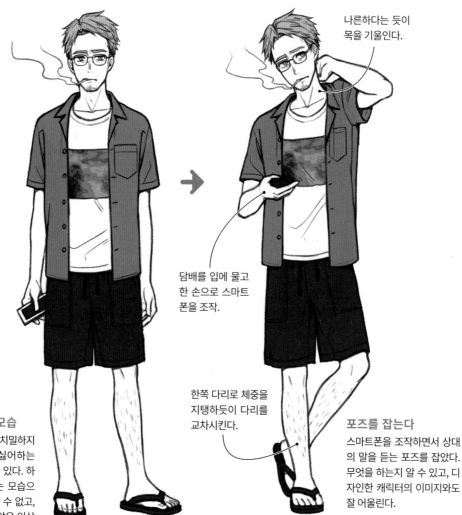

나른하다는 듯이
목을 기울인다.

담배를 입에 물고
한 손으로 스마트
폰을 조작.

한쪽 다리로 체중을
지탱하듯이 다리를
교차시킨다.

뻣뻣하게 서 있는 모습
캐릭터 디자인을 보면 치밀하지
않고 번거로운 것을 싫어하는
인물이라는 것을 알 수 있다. 하
지만 뻣뻣하게 서 있는 모습으
로는 무엇을 하는지 알 수 없고,
전체적으로 조화롭지 않은 인상
도 준다.

포즈를 잡는다
스마트폰을 조작하면서 상대
의 말을 듣는 포즈를 잡았다.
무엇을 하는지 알 수 있고, 디
자인한 캐릭터의 이미지와도
잘 어울린다.

설정이나 감정이 느껴지는 포즈

표현하고 싶은 상황과 설정을 염두에 두고 포즈를 구상합니다. 예를 들어 아래의 그림처럼 달달한 도넛과 낮잠을 좋아하는 소녀를 표현할 때, 도넛을 들고 낮잠용 쿠션 앞에 앉은 캐릭터보다 누워서 도넛을 먹는 쪽이 더 설득력 있고 설정을 쉽게 알 수 있습니다.

또한 기뻐서 뛰어오르는 등 감정을 나타내는 포즈를 크게 잡으면 캐릭터의 감정을 잘 전달할 수 있습니다.

포즈로 설정을 쉽게 전달되게 표현한 예

그냥 손에 쥔 포즈

쿠션이 놓인 소파에 앉아서 도넛을 들고 있다. 무엇을 하는지가 명확하지 않다.

설정을 표현한 포즈

도넛을 먹으면서 쿠션에 기대고 누워 있다. 마이페이스에 편안한 느낌이 전해진다.

포즈로 감정을 쉽게 전달되게 표현한 예

그냥 앉아 있는 포즈

그냥 앉아 있는 포즈. 표정을 보면 놀라는 감정은 전달된다.

감정을 표현한 포즈

뒤로 넘어지는 듯한 포즈로 인해 놀라움이 더 생생하게 전달된다.

몸짓

몸짓은 등을 곧게 펴거나 얼굴을 살짝 숙이는 것과 같은 포즈의 뉘앙스입니다. 성격 등의 설정을 캐릭터의 몸짓으로 표현해 보세요.

 캐릭터다운 몸짓

같은 '앉은 동작'이라도 무릎 위에 손을 올린 포즈나 여성스럽게 앉은 포즈 등 다양한 느낌이 있습니다.
여기에 등을 곧게 펴거나 다리를 오므리는 등의 몸짓을 더하면 캐릭터의 성격과 설정을 잘 나타낼 수 있습니다.

캐릭터다운 몸짓의 예

차분하고 진지한 여성
중요한 인물의 경호를 하면서 대기 중이라는 설정. 언제든 재빠르게 반응할 수 있도록 무릎을 세운 깔끔한 자세를 취하고 있다.

상냥하고 온화한 여성
자연을 좋아하고 숲과 고원을 자주 찾는 설정. 최대한 여성스럽게 앉은 포즈로 바람에 날리는 머리카락을 잡고 있다.

내성적이고 얌전한 소녀
휴일에는 침대 위에서 스마트폰을 보면서 멍하게 지낸다는 설정. 학교에서 돌아와 방에서 몸을 움츠리고 앉아 있다. 스마트폰을 보는 습관으로 항상 고개를 숙이고 있다.

호쾌하고 낙관적인 여성
자신이 경영하는 술집에서 자주 반주를 즐긴다는 설정. 등 뒤로 손을 짚고 양반다리로 앉아서 가게 내부를 바라보고 있다.

 성격을 표현한 몸짓

캐릭터의 디자인과 표정이 같아도 몸짓이 다르면 성격도 다르게 보입니다. 아래의 예는 캐릭터가 방에 들어온 장면을 가정했습니다. 양쪽 모두 '서 있는 포즈'이지만 각각의 성격 설정에 맞는 동작을 더해보았습니다.

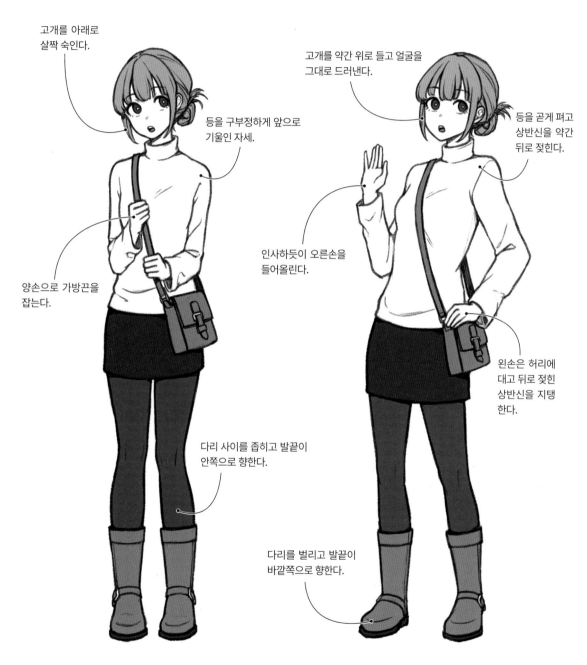

고개를 아래로 살짝 숙인다.

등을 구부정하게 앞으로 기울인 자세.

양손으로 가방끈을 잡는다.

다리 사이를 좁히고 발끝이 안쪽으로 향한다.

고개를 약간 위로 들고 얼굴을 그대로 드러낸다.

등을 곧게 펴고 상반신을 약간 뒤로 젖힌다.

인사하듯이 오른손을 들어올린다.

왼손은 허리에 대고 뒤로 젖힌 상반신을 지탱한다.

다리를 벌리고 발끝이 바깥쪽으로 향한다.

얌전하고 내성적인 성격
낯을 가리는 탓에 주뼛거린다. 작게 말하면서 방으로 들어오는 이미지.

밝고 담백한 성격
항상 당당하고 시원시원한 태도. 큰 소리로 말하면서 방으로 들어오는 이미지.

표정

포즈와 몸짓이 정해지면 캐릭터의 감정을 표정에 반영합니다. 캐릭터의 설정을 반영한 표정이 나타나면 생동감 있는 일러스트가 됩니다.

☰ 캐릭터의 설정을 반영한 표정

같은 슬픔에도 표정에 잘 드러나지 않는 캐릭터가 있는 반면, 인상을 찌푸리고 눈물을 흘리는 캐릭터도 있습니다. 이처럼 표정은 감정은 물론, 감정의 강약뿐 아니라 캐릭터의 개성도 표현할 수 있습니다. 캐릭터의 성격과 처한 상황을 생각하면서 표정을 그려보세요.

성격에 따른 웃는 얼굴의 예

온화하고 성실한 성격. 흐뭇한 장면을 목격하고 웃고 있다.

건강하고 밝은 성격. 친구와 대화를 나누는 즐거운 시간을 보내고 있다.

내성적이고 수줍음이 많은 성격. 주위 사람의 칭찬에 멋쩍어 하고 있다.

사교적인 기분파. 친구의 재미있는 상황에 웃음을 참지 못하고 있다.

성격에 따른 우는 얼굴의 예

솔직하고 감정적인 성격. 소중한 애완동물이 죽어서 소리 높여 울고 있다.

섬세하고 내성적인 성격. 자신의 괴로운 상황을 생각하며 눈물을 흘리고 있다.

승부욕이 강한 노력가. 부활동이 잘 풀리지 않아서 안타까움을 참고 있다.

온화하고 상냥한 성격. 멀리 떠나게 된 친구와의 이별을 아쉬워하고 있다.

성격에 따른 화난 얼굴의 예

성실하고 꼼꼼한 성격. 납득이 가지 않는 일에 조금 화가 난 상태.

열정적이고 부드러운 성격. 부조리한 상황에 처한 친구를 위해서 소리치고 있다.

성격에 따른 놀란 얼굴의 예

솔직하고 대범한 성격. 사소한 서프라이즈를 알아차리고 살짝 놀란다.

담백하고 유연한 성격. 의외의 사실을 듣고 할 말을 잃었다.

성격에 따른 기타 표정의 예

마음씀씀이가 좋은 성격. 힘들어 하면서도 형제의 투정을 들어주고 있다.

성실하고 결벽증이 있는 성격. 칠칠맞은 사람을 경멸하며 멀어지려고 한다.

섬세하고 겁이 많은 성격. 이제 혼이 날지도 모른다는 생각에 떨고 있다.

이성적이고 장난기 많은 성격. 신뢰하는 상대를 놀리고 있다.

💡 원 포 인 트 어 드 바 이 스

몸짓으로 표정을 강조한다

살아있는 감정을 표현하려면 표정에 몸짓을 더해보세요. 예를 들어 웃을 때는 목을 뒤로 젖히고, 울 때는 고개를 숙여 머리카락을 늘어뜨리는 식입니다. 그러면 감정을 더 강조할 수 있습니다.

몸짓을 더할 때도 캐릭터의 성격에 어울려야 해요.

개성을 강조하는 아이템

한 장의 일러스트로 정보를 전달할 때, 캐릭터의 개성을 상징하는 아이템을 사용하면 어떤 설정의 캐릭터인지 바로 알 수 있습니다.

아이템의 효과

손에 책을 들고 있거나 등에 활을 짊어지는 등 특징이 있는 아이템을 그리면 정보가 증가합니다. 아무것도 들고 있지 않은 상태에 비해 무엇을 하는 캐릭터인지 보는 사람이 쉽게 이해할 수 있습니다.

아이템 유무에 따른 인상의 차이

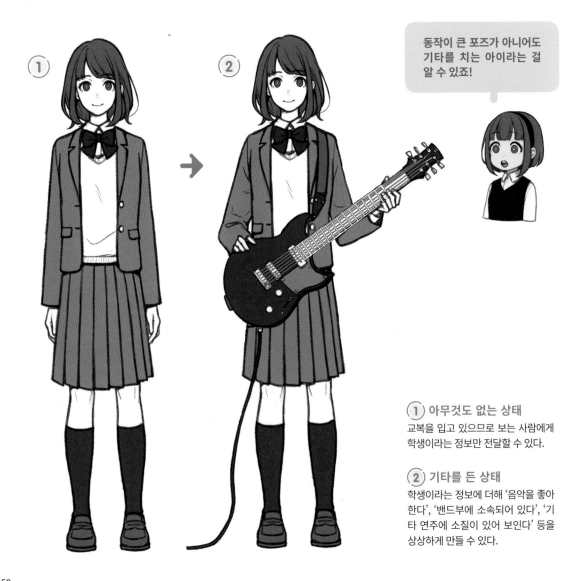

동작이 큰 포즈가 아니어도 기타를 치는 아이라는 걸 알 수 있죠!

① 아무것도 없는 상태
교복을 입고 있으므로 보는 사람에게 학생이라는 정보만 전달할 수 있다.

② 기타를 든 상태
학생이라는 정보에 더해 '음악을 좋아 한다', '밴드부에 소속되어 있다', '기타 연주에 소질이 있어 보인다' 등을 상상하게 만들 수 있다.

 아이템에 따른 적합한 포즈

아이템을 가진 캐릭터는 아이템에 따라 드는 법과 사용법이 정해져 있어서 어느 정도 포즈가 제한됩니다. 캐릭터의 포즈를 정할 때 고민되는 사람은 아이템을 쥐는 방법에 대해서 조사해보면 좋습니다. 아이템을 가진 사람이 어디에서 어떤 식으로 행동하는지 상황을 떠올려보는 것도 도움이 됩니다. 아래의 예는 밴드부에서 기타를 담당한 고등학생의 다양한 포즈를 표현했습니다.

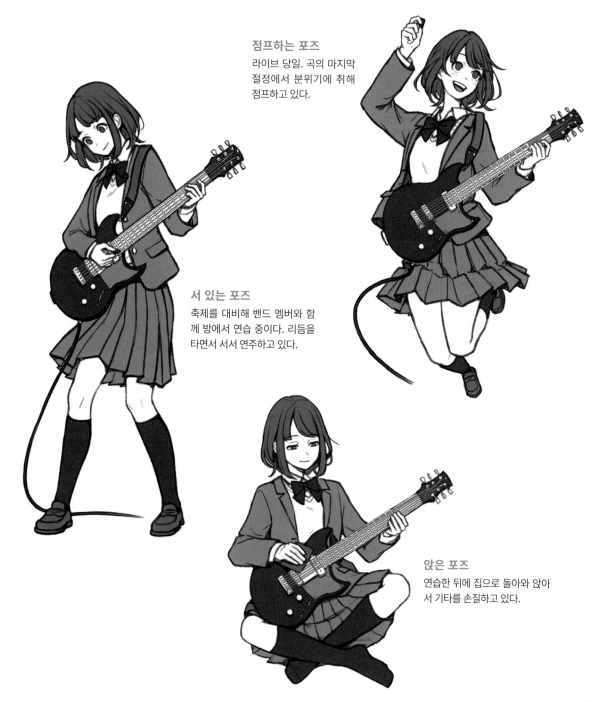

점프하는 포즈
라이브 당일. 곡의 마지막 절정에서 분위기에 취해 점프하고 있다.

서 있는 포즈
축제를 대비해 밴드 멤버와 함께 방에서 연습 중이다. 리듬을 타면서 서서 연주하고 있다.

앉은 포즈
연습한 뒤에 집으로 돌아와 앉아서 기타를 손질하고 있다.

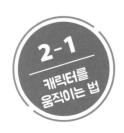
아이템을 착용하는 방식

옷과 소품 같은 아이템을 착용한 방식으로도 캐릭터의 내면을 표현할 수 있습니다. 이 방법도 여러 캐릭터가 있을 때 차이를 만들 수 있습니다.

☰ 옷과 소품의 다양한 착용 방식

같은 디자인의 셔츠라도 단추를 모두 잠근 것과 몇 개를 풀어놓은 것으로 캐릭터의 인상이 달라집니다. 교복처럼 디자인이 같은 옷을 입은 학생 캐릭터가 여럿 등장하는 장면에서는, 입는 방법과 소지한 소품으로 각 캐릭터의 개성을 표현할 수 있습니다. 단, 숄더백과 백팩처럼 착용 방법이 다른 아이템은 인상 차이로 잘 연결되지 않을 수도 있습니다.

착용 방식에 따른 인상의 차이

교복을
편하게 입었다
밝음, 대범함, 화려함, 유연함, 활발함, 경박함, 불량함, 마이페이스, 느긋함 등을 표현.

셔츠 단추를 풀었다.

넥타이를 그냥 걸치고 있다.

셔츠를 바지에 넣지 않았다.

가방을 등에 짊어지고 있다.

바지를 걷어 올렸다.

신발을 구겨 신었다.

교복을
제대로 입었다
평범, 소박, 수수, 성실, 어른스러움, 솔직, 온화함, 부드러움, 청결, 촌스러움 등을 표현.

셔츠의 단추를 모두 채웠다.

넥타이를 조금 느슨하게 맨다.

가방을 평범하게 매고 있다.

셔츠를 바지 속에 넣어서 벨트가 보인다.

바지의 밑단을 접지 않고 단정하게 입었다.

신발도 제대로 신었다.

캐릭터 설정에 맞게 착용한 예

머플러 매는 법

왼쪽은 손재주 있는 여성이 머플러를
감은 모습. 반대로 오른쪽은 머플러가
엉망이다. 어린아이가 자기 손으로 묶
었는데 잘 되지 않은 모습을 표현했다.

유니폼 입는 법

왼쪽은 유니폼을 제대로 착용한데 반해, 오른
쪽은 소매를 걷어 올리고 펜을 주머니에 꽂기
위해 이름표를 아래쪽에 착용하는 등 효율을
중시한 형태. 아직 일에 익숙하지 않은 신입
과 노련한 선배를 표현했다.

원포인트어드바이스

아이템의 형태를 크게 바꾼다

같은 아이템이어도 형태를 다르게 다양한 방식으
로 착용하면 인상이 크게 달라집니다. 또한 캐릭
터의 성격 외에도 잠시 외출하기 위해 겉옷을 가
볍게 걸치거나 멋있게 꾸미는 상황, 일에 방해가
되지 않도록 허리에 묶어둔 상황 등 보는 사람이
상황을 상상하도록 유도할 수 있습니다.

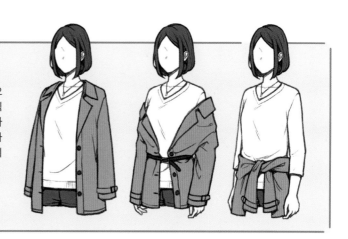

약동감 표현

점프처럼 캐릭터가 움직임이 있는 포즈를 했을 때 약동감을 표현해 보세요. 보는 사람의 시선을 끄는 일러스트가 됩니다.

 ## 약동감을 표현하는 방법

캐릭터에 움직임을 더하고 싶을 때는 우선 포즈를 검토합니다. 팔과 다리의 각도가 단조롭지 않도록 움직임의 흐름을 의식하면서 검토하세요. 움직임을 표현하기 쉬운 모티브를 활용하는 것도 좋은 방법입니다.

> 약동감을 표현한 예

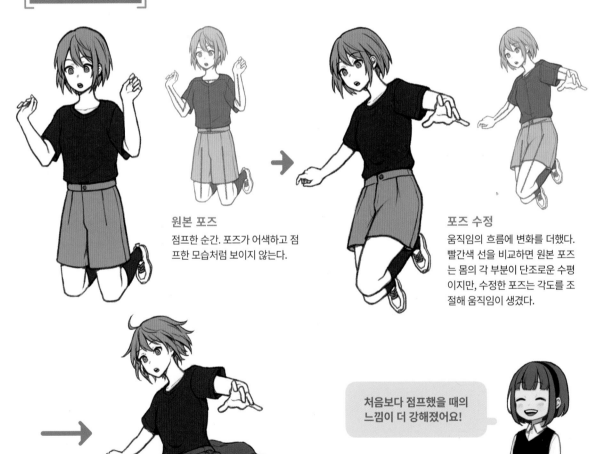

원본 포즈
점프한 순간. 포즈가 어색하고 점프한 모습처럼 보이지 않는다.

포즈 수정
움직임의 흐름에 변화를 더했다. 빨간색 선을 비교하면 원본 포즈는 몸의 각 부분이 단조로운 수평이지만, 수정한 포즈는 각도를 조절해 움직임이 생겼다.

처음보다 점프했을 때의 느낌이 더 강해졌어요!

머리카락과 옷에 움직임을 더한다
머리카락과 셔츠의 소매, 바지가 위로 떠오른 것처럼 묘사해 약동감을 더 강조했다. 또한 허리에 묶은 상의를 추가해 약동감이 쉽게 전달될 수 있게 했다.

다양한 약동감 연출

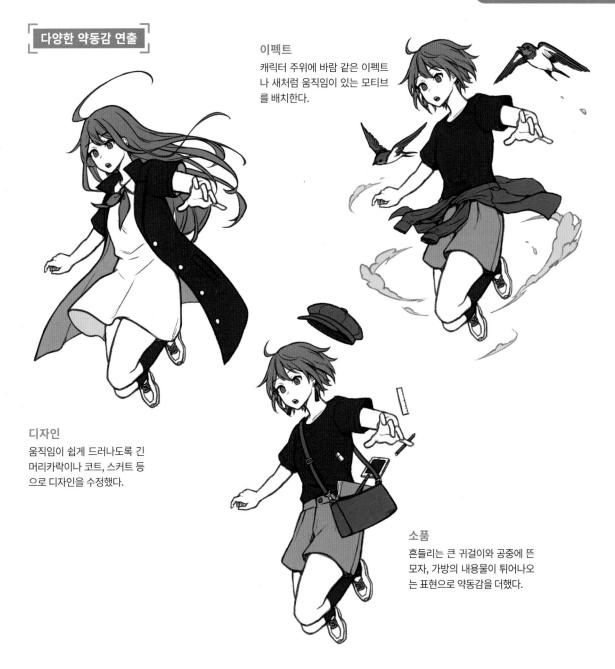

이펙트
캐릭터 주위에 바람 같은 이펙트나 새처럼 움직임이 있는 모티브를 배치한다.

디자인
움직임이 쉽게 드러나도록 긴 머리카락이나 코트, 스커트 등으로 디자인을 수정했다.

소품
흔들리는 큰 귀걸이와 공중에 뜬 모자, 가방의 내용물이 튀어나오는 표현으로 약동감을 더했다.

원포인트어드바이스

약동감이 필요하지 않은 장면도 있다
움직임이나 약동감이 필요하지 않은 장면에는 굳이 넣을 필요는 없습니다. 오히려 움직임을 제한하면 상황에 알맞은 조용한 분위기나 차분한 캐릭터를 표현할 수 있습니다. 실내에서 고민을 하는 장면이라면 왼쪽처럼 움직임이 없는 편이 좋고, 바람이 부는 실외라면 오른쪽처럼 머리카락과 옷에만 약간의 움직임을 표현합니다.

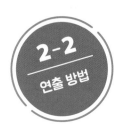

원근법

'원근법'을 적용하면 일러스트가 다이내믹해집니다. 또한 앞에 있는 사물을 크게 그리는 등으로 표현하고 싶은 것을 강조할 수도 있습니다.

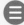 ## 원근법의 종류와 효과

앞쪽의 사물을 크게, 안쪽의 사물을 작게 그리는 것을 원근법이라고 합니다. 대표적인 기법으로는 '투시도법'이 있습니다. 투시도법에서는 정해진 소실점을 향해 안쪽에 있는 사물일수록 점점 작아집니다. 상자 속에 인물이 들어 있는 모습을 떠올려보면 쉽게 이해할 수 있습니다. 이외에도 특수한 원근법에는 '어안렌즈'가 있습니다.

투시도법의 종류

1점 투시도법
가장 심플한 투시도법. 하나의 소실점을 향해 점점 작아지게 그린다. 깊이를 표현하는데 효과적.

소실점

소실점이 많아지면 원근감이 강해져 다이내믹한 일러스트가 됩니다.

2점 투시도법
2개의 소실점으로 점점 작아지게 그린다. 주로 반측면 지점에서 본 것을 그릴 때 사용한다.

소실점 　　　 소실점

3점 투시도법
2점 투시도법에서 위나 아래로 소실점을 하나 더 추가한 것. 하이앵글이나 로우앵글로 본 구도로 더 다이내믹한 인상이 된다

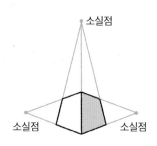

소실점

소실점 　　　 소실점

어안렌즈

어안렌즈의 왜곡을 응용한 둥그스름한 원근법. 좌우의 깊이뿐 아니라 위아래로도 원근감이 생긴다.

원근법을 사용해 표현한 예

속도를 강조

배달원이 발을 헛디뎌 피자가 공중으로 날아가는 모습을 그린 일러스트. 오른쪽 그림을 2점 투시도법에서 3점 투시도법으로 바꾸면 피자와 캐릭터의 손이 크게 강조되고, 캐릭터의 움직임에 속도가 더해진다.

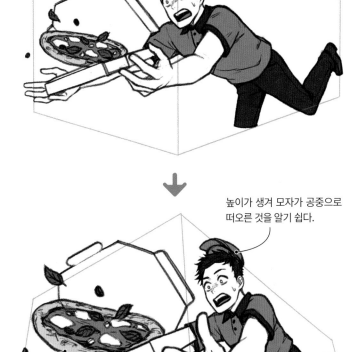

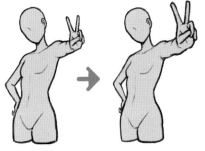

앞으로 내민 손을 크게 그리면 원근감이 강조된다.

높이가 생겨 모자가 공중으로 떠오른 것을 알기 쉽다.

피자와 손이 커지고 앞으로 날아가는 다이내믹한 느낌이 강해진다.

뒤쪽의 몸이 작아져서 상대적으로 앞쪽에 있는 것이 강조되었다.

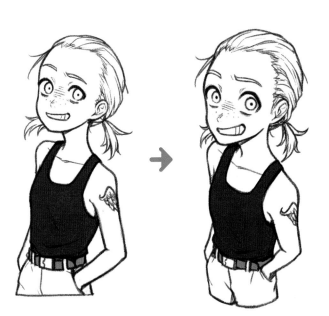

긴박감을 강조

'어린아이 X 공포'라는 반전이 있는 캐릭터를 표현. 어안렌즈를 적용해 캐릭터의 표정을 강조하고 긴박감과 공포를 더했다. 어안렌즈를 적용하면 얼굴 전체가 커져서 표정을 주목하게 되는 효과도 있다.

시점과 앵글

캐릭터의 어디를 보여주고 싶은지, 어떤 인상을 남기고 싶은지를 효과적으로 표현하려면 앵글(시선의 각도)이 중요합니다.

시점과 앵글의 종류와 효과

앵글이란 그리고 싶은 것을 '어떤 방향으로, 어떤 각도로 보여주는가' 하는 시점(방향과 각도)을 가리킵니다. 정면, 옆, 뒤, 로우앵글, 하이앵글 등 다양한 시점에서 본 일러스트의 특징을 살펴보겠습니다.

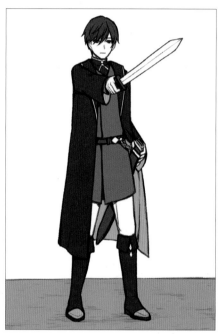

정면

캐릭터의 표정이나 포즈, 전체적인 디자인을 보여주기 쉽고 특이한 점이 없는 평범한 앵글. 단, 몸이 정면이면 평면적으로 보이기 쉽다. 몸을 살짝 기울이거나, 무기나 발을 앞으로 내밀면 입체감이 생긴다.

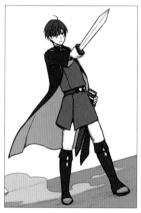

여전히 단조롭다면 화면을 기울이거나 옷의 움직임, 또는 흙먼지 같은 이펙트를 더하면 좋다.

옆

정면에 비해 캐릭터의 정보량이 줄어드는 대신 무기의 전체를 보여주기 쉽고, 여러 캐릭터를 배치하기 쉽다. 특히 활이나 총, 대형화기처럼 정면에서는 구조를 알기 힘든 무기의 디자인을 표현하는데 효과적이다. 포즈와 무기의 종류에 따라서 캐릭터가 작아질 때도 있는데, 이 경우에는 화면의 일부분을 잘라서 무기 디테일을 보여주는 방법도 있다.

뒤

캐릭터의 등에 있는 상징적인 디자인을 보여줄 때, 안쪽에 적을 배치해 스토리를 연출할 때, 인물이 보고 있는 것을 보여줄 때 적용하는 앵글이다. 왼쪽 그림은 캐릭터가 지금부터 적의 아지트로 향하는 것을 표현했다.

캐릭터가 돌아보는 포즈라면 표정도 보여줄 수 있어요.

로우앵글

밑에서 올려다 본 구도. 이 예는 무기가 강조된다. 캐릭터의 시선이 보는 사람과 마주칠 때는 내려다보는 형태가 되므로 분노의 감정이나 고압적인 태도가 된다.

하이앵글

위에서 내려다 본 구도. 이 예는 무기보다 캐릭터가 강조된다. 캐릭터의 시선이 보는 사람과 마주칠 때는 올려다보는 형태가 되므로 솔직함이나 순수함이 느껴지는 얼굴이 된다.

빛과 그림자

광원에 따라 변하는 빛과 그림자의 영향으로도 캐릭터의 이미지가 달라집니다. 빛과 그림자를 이용하면 표현하고 싶은 테마에 적합한 분위기를 만들 수 있습니다.

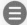 **빛과 그림자의 효과**

강한 빛이 쏟아지는 한낮의 해변, 석양에 물든 하굣길 등 배경이 있다면 환경에 적합한 빛과 그림자를 그립니다. 또한 표현하고 싶은 캐릭터의 이미지에 적합한 광원의 위치를 정하고 그림자를 그릴 수도 있습니다.

그림자를 표현하면 일러스트의 정보량이 증가하므로 완성도가 높아집니다. 어떤 효과가 나타나는지 예를 통해 알아보겠습니다.

빛의 방향과 효과

순광

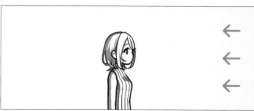

정면에서 비추는 가장 기본적인 빛의 표현 방법. 캐릭터 디자인과 고유색을 표현하기 쉽다. 그림자의 면적이 좁아서 그림자에 의한 정보량이 줄어든다. 캐릭터 디자인에 따라서는 입체감이 약해보일 수 있다.

역광

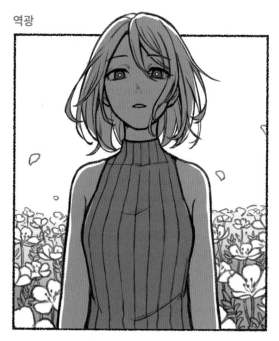

캐릭터의 배후에서 비추는 방법. 인물의 실루엣을 보여주고 싶을 때, 얼굴에 그늘이 지므로 캐릭터의 감정을 강조하고 싶을 때 사용한다. 그림자가 진할수록 실루엣이 또렷해지지만, 캐릭터의 고유색이나 디자인은 잘 보이지 않는다.

위에서 비추는 빛

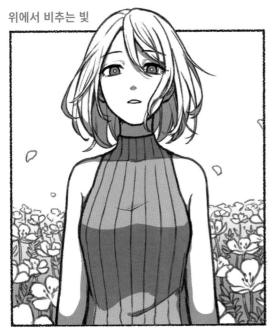

밑에서 비추는 빛

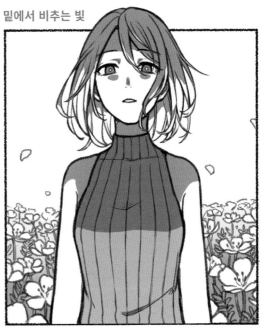

햇살이나 실내조명 등 대부분 일상생활에서는 위에서 쏟아지는 빛을 받는다. 따라서 우리에게 익숙한 자연스러운 빛과 그림자를 연출할 수 있다. 지면에 캐릭터의 그림자를 넣어서 입체감과 중량 감을 표현하기 쉬운 특징도 있다.

일상생활에서 보기 드문 빛으로 특수한 인상을 연출한다. 예를 들어 마법소녀의 변신 장면처럼 특수한 상황을 연출할 때나 캐릭터의 깊은 감정을 표현할 때, 어두운 분위기를 연출할 때 등에 사용한다.

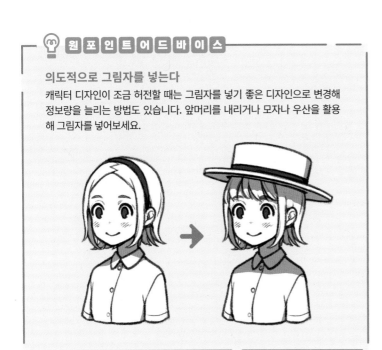

원 포 인 트 어 드 바 이 스

의도적으로 그림자를 넣는다
캐릭터 디자인이 조금 허전할 때는 그림자를 넣기 좋은 디자인으로 변경해 정보량을 늘리는 방법도 있습니다. 앞머리를 내리거나 모자나 우산을 활용해 그림자를 넣어보세요.

표현하고 싶은 테마에 알맞은 디자인을 추가하세요.

주변 요소를 이용해 연출하는 법

일러스트를 화려하게 꾸미고 싶다면 캐릭터 주위에 비나 빛과 같은 이펙트를 더하는 것이
효과적입니다. 표현하고 싶은 테마에 적합한 것을 찾아보세요.

≡ 환경을 표현하는 요소

날씨를 나타내는 요소나 동식물 등을 캐릭터 주위에 그려 넣으면 표현의 폭을 넓힐 수 있습니다. 이러한 요소는 일러
스트에 움직임이나 화려함을 더하는 효과 외에도 분위기를 강조할 수 있습니다.

날씨 효과나 동식물을 더한 연출의 예

연출 없음

심플한 인상. 온화함과 조용함, 차분한 분위기를 표현하고 싶을
때는 별도의 요소를 더할 필요가 없다.

비나 눈이 내린다

움직임을 더할 수 있다. 날씨는 캐릭터의 감정을 상징하는 요소
이기도 하므로 애절함이나 슬픔 같은 감정 표현에도 쓸 수 있다.

꽃잎, 물보라 등이 흩날린다

화면이 화사해지거나 다채로워진다. 새로운 색이 더해져 강약이
나 악센트가 필요할 때도 쓸 수 있다.

나비나 새가 날아다닌다

여러 생물을 배치하고 크기를 조절해 원근감을 더할 수 있다. 적
절하게 배치하면 일러스트 속에 흐름을 만드는 것도 가능하다.

빛이나 안개 효과를 더한 연출의 예

빛이나 렌즈의 플레어가 발생한다

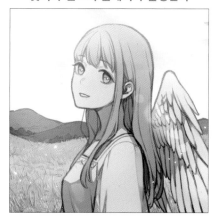

밝은 빛을 더해 투명감과 긍정적인 인상을 표현할 수 있다. 빛에 의해 정보량이 증가한 만큼 화면의 단조로움이나 심플한 인상을 보완할 수 있다.

안개나 연기가 발생한다

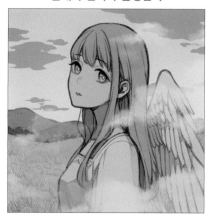

안개나 연기는 신비롭거나 불안한 분위기를 표현할 수 있다. 흐름이 있는 모티브이므로 움직임의 흐름을 만들기 쉽고, 크기나 농도를 자유롭게 조절할 수 있다.

캐릭터를 상징하는 모티브

배경이 없는 캐릭터 일러스트에 모티브를 배치하는 방법도 있습니다. 움직임과 화려함을 더할 뿐 아니라 캐릭터의 직업과 능력 같은 설정도 쉽게 표현할 수 있습니다.

캐릭터만 있는 경우 **모티브를 추가**

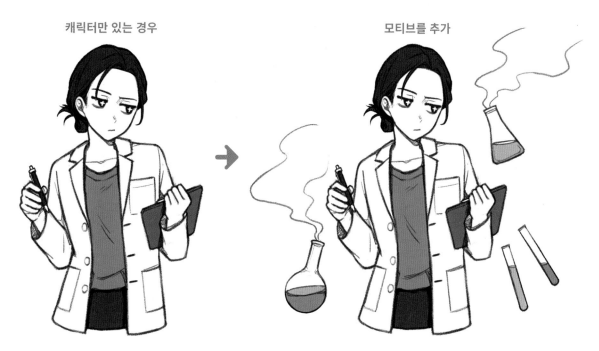

백의를 입고 펜으로 뭔가를 기록하고 있으므로 의사처럼 보인다.

시험관이나 플라스크에서 나오는 연기로 의사가 아니라 과학자라는 것을 알 수 있는 일러스트가 되었다.

구도

2-3 화면 구성 방법

구도란 일러스트 안에 캐릭터와 사물을 배치하는 방식을 가리킵니다. 보여주고 싶은 것(주역)을 돋보이게 하는 구도를 찾아보세요.

☰ 구도의 역할과 요소

'일러스트로 보여주고 싶은 주제', '전달하고 싶은 정보' 등 테마에 적합한 구도를 적용하면 일러스트의 완성도가 올라갑니다. 일러스트로 보았을 때 좋은 구도라도 테마에 어울리지 않으면 표현하고 싶은 것이 잘 전달되지 않습니다. 구도를 정할 때 필요한 요소를 알아보겠습니다.

구도의 대표적인 요소

크기

보여주고 싶은 것을 크게 그려서 강조하거나 반대로 작게 그려 주변의 정보를 더 많이 보여줄 수 있다.

위치

화면의 가장자리에 두면 주위에 공간을 만들 수 있다.

각도

의도적으로 기울어진 각도로 그려서 움직임과 변화, 불안정함을 연출할 수 있다.

주변 요소와의 관계성

비교 대상을 만들면 주역을 강조하거나 스토리를 더할 수 있다.

시점과 앵글

시점의 위치를 조절해 주역을 강조하고, 로우앵글이나 하이앵글로 구도가 단조로워지지 않게 한다.

테마에 적합한 구도

보여주고 싶은 것을 표현하려면 구도를 어떻게 활용하는 것이 좋을지 예를 통해 알아보겠습니다. 아래의 예는 모두 '역의 플랫폼에서 벤치에 앉아 있는 여성'을 그린 것이지만 테마에 따라 다양한 구도가 나타납니다.

상황을 전달하는 구도의 예

지하철을 기다리는 상황

역의 플랫폼이라는 것을 알 수 있도록 벤치, 지붕, 기둥 등의 요소들을 그려 넣고 캐릭터도 전신이 들어가도록 크기를 조절했다. 지하철이 들어오는 모습이 보이도록 앵글은 캐릭터의 약간 뒤쪽이다. 보여주고 싶은 것을 방해하지 않도록 주위 요소는 생략했다.

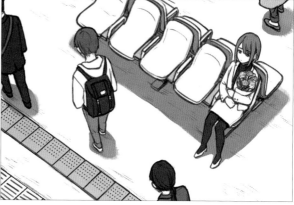

꽃다발을 품고 누군가를 기다리는 상황

캐릭터가 지하철에서 내리는 누군가를 기다리는 설정이므로 하차하는 승객을 볼 수 있도록 인물의 크기가 작다. 이런 상황이 쉽게 전달될 수 있는 앵글은 내려다보는 형태(하이앵글). 화면에 움직임을 더하려고 각도를 기울였다.

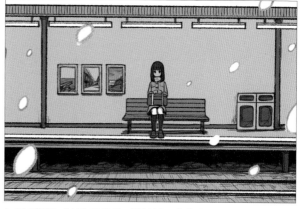

눈이 내리는 날에 조용히 지하철을 기다리는 상황

외롭고 쓸쓸한 모습이 전해지도록 캐릭터를 작게 그렸다. 움직임을 더할 필요가 없는 테마이므로 앵글은 정면, 각도는 수평이다. 평면적인 느낌을 방지하기 위해 앞쪽에 눈(주변 요소)을 그려서 거리감(공간)을 표현했다.

역의 플랫폼이라는 같은 장소라도 구도가 다르면 전혀 다른 느낌이네요!

말을 걸어오는 사랑스런 표정

표정이 잘 보이도록 캐릭터를 크게 그리고, 사랑스러움이 느껴지도록 앵글을 약간 하이앵글로 잡았다. 왼쪽에 공간이 확보되도록 캐릭터를 약간 오른쪽으로 배치해 압박감을 줄였다. 역의 플랫폼이라고 알 수 있도록 점자 블록과 안전문 등을 그려 넣었다.

눈물을 참는 표정

눈물을 흘리는 모습을 누가 보지 못하도록 고개를 숙인 포즈로 그렸다. 캐릭터의 감정이 잘 나타날 수 있도록 앵글은 로우앵글이고, 화면을 기울여 불안정함을 더했다. 역명 간판을 위에 배치하여 장소가 역이라는 것을 알 수 있게 했다.

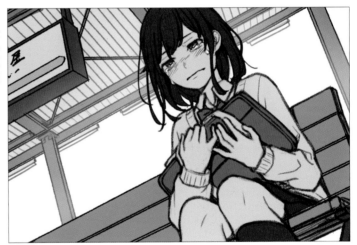

배경과 주변 요소를 보여주는 구도의 예

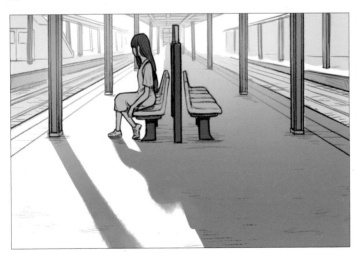

**캐릭터의 실루엣과
빛과 그림자의 아름다움**

디테일보다 실루엣을 보여주고 싶어서 캐릭터를 작게, 그림자가 드리운 지면의 면적을 넓게 잡았다. 시점은 안쪽으로 시선이 빠져나가도록 바로 옆에서 본 모습. 화면이 단조롭지 않도록 오른쪽 아래로 기울어지는 그림자로 변화를 더했다.

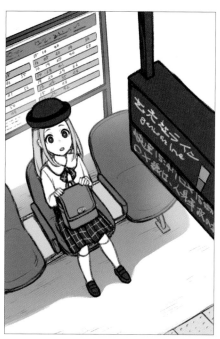

전광판을 신기하게 바라보는 소녀

주역은 소녀와 전광판. 지하철의 지연 정보를 이해하지 못한 멍한 표정과 전광판의 문자를 보여주기 위해 앵글은 비스듬히 위에서 내려다보는 하이앵글로 잡았다. 로우앵글이면 전광판이 작아지고 소녀의 표정도 잘 보이지 않는다.

소녀의 시선을 위로 향하게 함으로써 두 주역(소녀, 전광판)에 관계성이 생깁니다.

주변 요소와의 관계성을 전달하는 구도의 예

두 사람의 관계성을 알 수 있는 청춘 로맨스의 한 장면

풋풋한 두 사람의 상황을 알 수 있도록 전신을 담는다. 이때 표정이 잘 보이도록 얼굴이 너무 작아지지 않게 한다. 앵글이 정면이면 움직임이 없으므로 약간 로우앵글로 변화를 더했다. 화면 안쪽을 보여줄 필요는 없어서 두 사람을 중앙에 배치했다.

대화가 들릴 것만 같은 사이좋은 두 사람

두 사람의 크기 차이로 거리감을 표현했다. 안쪽에서 캐릭터가 걸어오는 느낌이 들도록 전신을 담아 포즈도 크게 그렸다. 캐릭터가 계단을 내려온 모습을 상상할 수 있게 계단과 에스컬레이터를 그렸다.

주역을 강조하는 법

좋은 구도를 잡아도 주역이 돋보이지 않으면 무엇을 보여주려는 것인지 알 수 없습니다. 어떻게 하면 주역을 강조할 수 있는지 살펴보겠습니다.

≡ 주역을 강조하는 방법

너무 열심히 그리다 보면 화면 전체의 균형이 무너져 주역이 잘 드러나지 않고, 결국 표현하고 싶은 테마가 무엇인지 알 수 없게 됩니다. 그럴 때는 주역과 주변 모티브에 '차이'를 만들어 보세요.

주역이 돋보이지 않는 일러스트

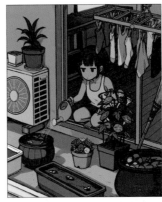

정원 화분에 물을 주고 있는 소녀를 그린 일러스트. 주역인 소녀가 주변 모티브와 배경에 묻혀 잘 드러나지 않는다. 소녀를 강조하고 싶다면, 아래와 같이 구도를 잡는 단계에서 주역을 크게 잡거나 주변 모티브의 묘사를 줄이는 방법이 있다.

주역을 강조하는 방법의 예

주변의 색감을 조절한다

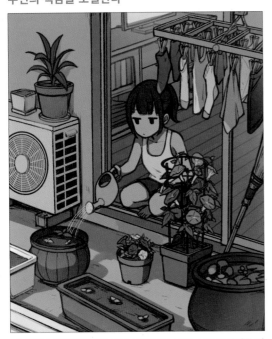

주변 색의 채도를 떨어뜨리거나 명도를 높이를 식으로 차이를 만든다. 전체의 색이 옅은 일러스트는 부분적이라도 좋으니 주역에 진한 색을 넣는다.

다른 색을 사용한다

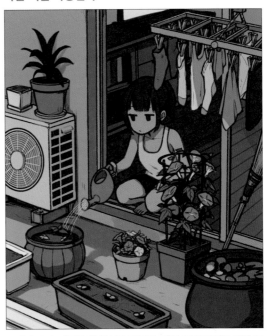

주역과 주변 사물의 색 차이를 만든다. 예를 들어 전체를 한색 톤으로 하고 주역에만 오렌지나 빨간색을 넣거나, 전체를 세피아 톤으로 하고 주역에만 파란색이나 녹색을 넣는 방식이다.

주역에 초점을 맞춘다

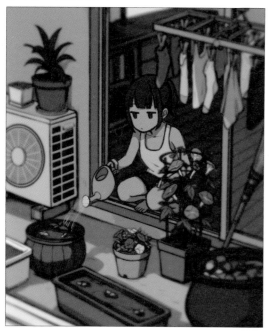

주역에게 시선이 가도록 주변 사물을 흐릿하게 표현한다. 앞쪽과 안쪽의 흐림 정도를 조절하거나 어느 한쪽만 흐리게 할 수도 있다.

주역의 묘사량을 높인다

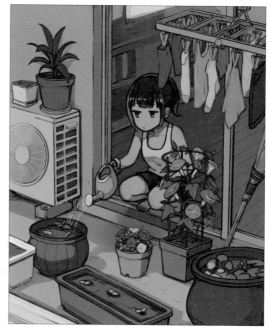

주변의 묘사량을 줄이고 주역의 디테일을 높여 정보량을 증가시키면 눈에 띄게 된다. 주변 묘사를 줄이는 방법은 선을 가늘게 그리거나 생략하는 방법이 있다.

주역을 중심으로 빛을 비춘다

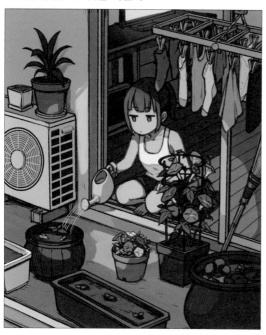

무대의 스포트라이트처럼 빛을 비추면 주역을 주목하게 된다. 반대로 화면 전체를 밝게 하고 주역만 어둡게 처리해서 강조하는 방법도 있다.

모티브로 시선을 유도한다

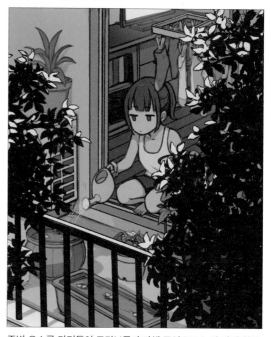

주변 요소를 가리듯이 모티브를 추가해 주역으로 눈이 가게 한다. 이때 모티브와 주역의 명도, 채도에 차이를 주면 자연스럽게 거리감이 생긴다.

이야기 연출

단순히 모티브를 묘사할 뿐 아니라 캐릭터와 주변 모티브와의 관계성(이야기)을 표현하면 매력적인 일러스트가 됩니다.

≡ 관계성 표현

만화나 애니메이션과 달리 한 장의 일러스트에서는 전달할 수 있는 정보가 제한됩니다. 하지만 표현 방법에 따라서 이야기가 느껴지게 그릴 수도 있습니다. 이야기란, 장면 설정이나 주역 캐릭터와 주변 모티브와의 관계성 등을 뜻합니다. 어떤 방법을 선택하면 전달하고 싶은 이야기를 표현할 수 있는지 예를 통해 알아보겠습니다.

이야기를 연출한 예

① 이야기 설정만 묘사

예를 든 일러스트는 '계절은 가을. 휴일에 마음에 드는 코트를 입고 집 근처에 인기 있는 빵집을 갔는데, 어디선가 고양이가 나타났다'라는 설정. 등장하는 모티브는 화면에 담겨 있으므로 어떤 장면인지 알 수 있다. 그러나 모든 모티브가 동떨어져 있는 탓에 관계성이 잘 드러나지 않는다.

② 구도를 수정한다

우선 여성과 고양이가 주역으로 보이게 수정한다. 작아지기 쉬운 고양이를 앞쪽에 배치하고 여성과 빵집이 화면에 담기도록 앵글은 약간 로우앵글로 했다. ①에 비해 빵집보다도 인물과 고양이가 돋보이게 되었다. 또한 빵모양 간판을 더하고, 가게 내부의 빵이 잘 보이도록 배치를 수정해 어떤 가게인지 쉽게 알 수 있게 했다.

③ 관계성을 강조한다

여성의 포즈와 표정을 변경. 이번에는 고양이에게 관심이 많다는 것을 표현하기 위해 돌아서서 상체를 살짝 숙인 채로 지켜보는 듯한 포즈를 잡았다. 표정에서는 고양이에 대한 호의적인 감정이 드러난다. 반대로 고양이를 싫어하는 인물이라면 거리를 벌리는 포즈나 당황한 표정을 보여주면 좋다. 손에는 방금 산 빵을 들고 있어 빵집과의 관계성도 표현했다.

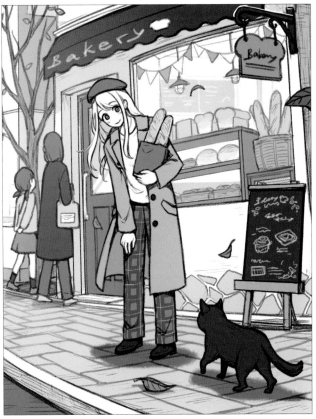

④ 주변 요소를 추가한다

가을이라는 설정을 살려서 낙엽을 주변에 넣었다. 추가로 여성의 머리카락과 코트에 펄럭이는 움직임을 넣었다. '인기 있는 빵집'이라는 설정이므로 빵집에 다른 손님도 추가. ①에 비해 여성과 주변 모티브에 관계성이 생겼다.

경우에 따라서는 보여주고 싶은 정보만 집중해서 표현해도 좋아요.

2-4
이미지에 맞는 묘사

터치

용도나 표현하고 싶은 것에 따라서 터치나 채색법을 바꾸면 표현 방식의 폭이 넓어집니다.

 목적에 맞는 터치와 채색법

자신이 그리기 쉬운 터치를 사용해서 그리는 경우가 많겠지만, 때로는 목표인 완성 이미지의 분위기에 알맞게 바꾸는 것도 좋은 표현 방법입니다. 목적에 알맞은 터치와 채색법을 선택할 수 있도록 연습해 보세요.

터치의 예

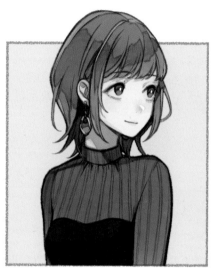

평범한 터치

특별히 그림의 터치에 변화가 필요하지 않을 때는 평소에 주로 사용하는 터치로 캐릭터를 표현한다.

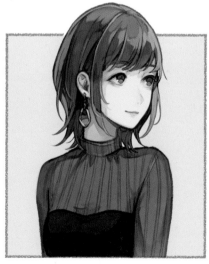

리얼

어른스럽고 정중한 분위기를 표현하고 싶을 때, 질감 묘사를 보여주고 싶을 때 등에 사용하면 좋다. 그림자를 생략하지 않고 그리면 입체감을 표현하기 쉽다.

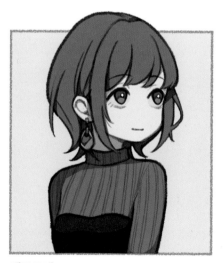

데포르메

만화의 코믹한 컷과 굿즈용 일러스트 등에 적합하다. 예쁘고 멋진 캐릭터를 데포르메로 귀엽게 그려서 반전을 표현하는 것도 가능.

채색법의 예

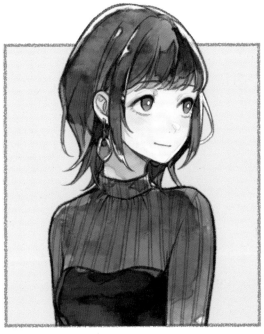

수채화

수채화 특유의 번짐과 색감으로 부드러운 분위기와 투명감을 표현할 수 있다. 전체를 균일하게 평면적으로 칠하면 입체감과 질감을 표현하기 어렵다.

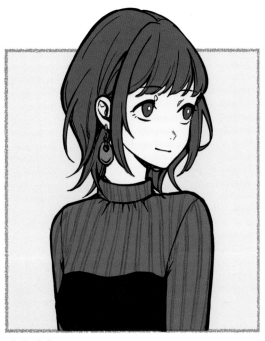

단색 채색

농담과 음영을 생략한 균일한 채색법. 채색이 심플해 선화의 아름다움을 강조할 수 있다. 선과 배색만으로 표현하므로 양쪽 모두 음미할 필요가 있다.

애니메이션 채색

그림자를 칠하므로 명암을 더하기 쉽고, 채색이 심플하므로 또렷한 화면이 된다. 익숙해지면 비교적 짧은 시간에 그릴 수 있는 장점도 있다.

모노크롬 채색

펜터치의 아름다움과 검은 밑칠의 밸런스를 보여주고 싶을 때 사용하면 좋다. 포인트가 될 유채색을 하나 추가해 멋지게 완성하는 것도 가능하다.

질감

윤기, 단단함 등의 질감을 묘사하면 표현하고 싶은 캐릭터의 이미지를 더 완벽하게 구현할 수 있습니다.

질감 표현의 효과

캐릭터가 착용한 아이템과 피부, 머리카락 등의 질감을 묘사하면, 캐릭터의 개성과 상황을 표현할 수 있습니다.
질감 묘사를 주변보다 높여서 보여주고 싶은 것을 강조하는 방법도 있습니다.

아이템 질감에 따른 인상의 차이

광택이 있는 질감
안경테를 금속 같은 질감으로 묘사하고 렌즈에 빛의 반사도 그려 넣었다. 고급스러움, 멋, 격식있는 인상이 된다.

광택이 없는 질감
광택이 없는 플라스틱 같은 질감으로 그리면 밝음, 귀여움, 장난기 있는 인상이 된다.

인물의 묘사 차이

고령의 여성

어린 소녀

체격이 좋은 남성

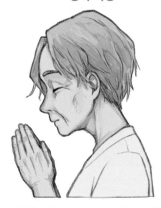

피부에 주름이 지고 머리카락은 건조해 윤기가 없다.

피부가 부드럽고 탄력있다. 머리카락은 모발에 가는 윤기가 흐른다.

피부는 표피가 단단하고 두껍다. 머리카락은 질기고 왁스를 발라 광택이 있다.

질감 표현을 전신에 넣은 예

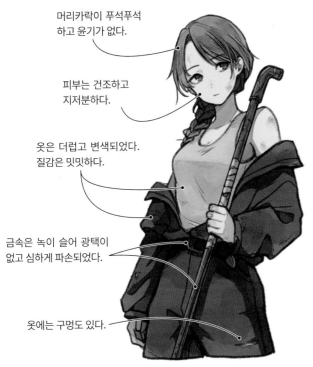

머리카락이 푸석푸석
하고 윤기가 없다.

피부는 건조하고
지저분하다.

옷은 더럽고 변색되었다.
질감은 밋밋하다.

금속은 녹이 슬어 광택이
없고 심하게 파손되었다.

옷에는 구멍도 있다.

오염되거나 낡은 느낌을 표현한 질감
중량감, 강력함, 거칠다, 어둡다, 소박, 베테랑 등
의 인상을 준다

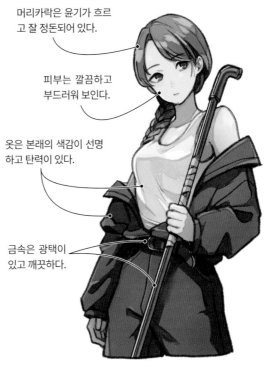

머리카락은 윤기가 흐르
고 잘 정돈되어 있다.

피부는 깔끔하고
부드러워 보인다.

옷은 본래의 색감이 선명
하고 탄력이 있다.

금속은 광택이
있고 깨끗하다.

깔끔하고 새로운 느낌을 표현한 질감
청결, 성실함, 상쾌함, 밝음, 고급, 신인 등의 인상
을 준다.

질감 표현을 일부분에 넣은 예

눈동자를 강조
주역인 눈동자에 눈이 가도록 하이라이트를 넣고,
색을 덧칠해 아름답고 맑은 질감을 표현했다.

귀걸이를 강조
주역인 귀걸이에 눈이 가도록 광택을 넣고, 색을
덧칠해 섬세한 디테일을 묘사했다.

색을 사용한 연출

표현하고 싶은 이미지와 환경에 적합한 배색을 구성해 보세요. 기본적으로는 고유색을 기준으로 색을 조절합니다.

배색의 종류와 용도

표현하고 싶은 테마에 알맞은 캐릭터의 고유색을 베이스로 명도, 채도, 색조를 조절하여 배색을 구성하면 캐릭터의 이미지를 유지하면서 효과적인 연출이 가능합니다. 반대로 고유색과 큰 차이가 있는 색으로 배색을 변경할 수도 있습니다. 실외를 표현할 때는 시간대에 적합한 색으로 배색을 하면 배경을 세밀하게 묘사하지 않아도 시간대를 표현할 수 있습니다.

배색의 테마와 용도

고유색

캐릭터 디자인의 본래 색. 디자인 자체의 배색을 보여주고 싶을 때는 본래의 색으로 표현한다.

세피아

채도가 낮은 난색으로 통일. 클래식하고 차분한 분위기를 표현할 수 있다.

팝

선명하고 밝은 색으로 통일. 상쾌하고 건강한 느낌과 열대 지방의 분위기를 표현할 수 있다.

파스텔

고유색보다 밝지만 채도가 너무 높지 않은 색으로 통일. 부드러운 분위기를 표현할 수 있다.

주변광의 예

해질녘

눈부신 석양을 받는 모습을 표현. 해질녘에는 거의 옆에서 빛이 들어오고 전체적으로 난색이 된다.

밤

밤의 주택가에서 가로등 빛을 받는 모습을 표현. 캐릭터의 일부가 빛을 받아 전체적으로 파란색과 보라색에 가까운 색이 된다.

이른 아침

아직 해가 뜨기 전, 약간 안개가 낀 듯한 상태를 표현. 전체적으로 연하고 밝은 색이 된다.

네온의 밤거리

소란스러운 길거리에서 다양한 빛을 받는 모습을 표현. 분홍색, 하늘색, 보라색 등 인공적인 빛의 색이 나타난다.

원포인트어드바이스

간단한 방법으로 색을 변경한다

고유색을 하나씩 바꾸기 힘든 사람은 일러스트 위에 새 레이어를 작성하고 컬러 필터처럼 색을 덧칠하는 방법을 추천합니다. 전체 색을 한번에 바꿀 수 있고 통일감 있는 배색이 가능합니다. 예를 들어 난색이라면 따뜻한 이미지, 한색이라면 시원한 이미지로 인상이 달라집니다. 이때 레이어의 합성 모드와 불투명도를 조절하면 또 다른 인상이 되니 이미지에 알맞게 조절해 보세요.

갈색을 합성 모드 [오버레이], 불투명도 60%로 넣었다.

분홍색을 합성 모드 [소프트 라이트], 불투명도 100%로 넣었다.

※ 주변광 : 태양이나 가로등처럼 모티브의 색에 영향을 주는 광원을 뜻한다.

용도별 제작 포인트

상업 일러스트는 용도에 적합하게 작성할 필요가 있습니다.
제작 포인트와 주의점을 알아보겠습니다.

도서 표지나 게임 캐릭터 일러스트 등 상업 일러스트에는 다양한 용도가 있습니다. 용도에 따라 조건과 제약이 있고, 그 속에서 매력적인 일러스트를 그려야 합니다.

아래의 예를 보면서 도서 표지와 게임 일러스트를 그릴 때의 주의점을 알아보겠습니다.

도서 표지의 주의점

구도

왼쪽 구도로는 타이틀이나 띠지를 넣을 수 없으므로 오른쪽 일러스트처럼 구도를 잡는다. 디자이너와 사전에 구도에 대해서 협의하기도 한다. 이외에도 완성 크기에 맞춰서 묘사의 밀도, 구도와 모티브의 양을 조절할 필요가 있다.

인쇄용 색감

일러스트를 제작할 때 RGB(왼쪽)로 진행하면 종이에 인쇄하는 CMYK 형식으로 변환했을 때 색의 차이가 크다(오른쪽). 처음부터 CMYK 색감으로 그리거나 CMYK로 변환한 뒤에 색을 조절해야 한다.

게임 일러스트의 주의점

포즈의 범용성

게임용 캐릭터 일러스트에서는 포즈의 범용성을 요구받을 때가 많다. 오른쪽처럼 표정이 달라졌을 때 위화감이 있으면 NG. 다양한 표정이 되어도 위화감이 없는 포즈를 선택한다. 표정 외에 배색의 차이가 필요할 때도 있다.

희귀성의 차이

여러 명의 일러스트레이터가 참여하는 일이 많기 때문에 다른 캐릭터와 세계관을 맞춰서 캐릭터를 디자인하거나, 희귀성이 낮은 것(왼쪽)과 높은 것(오른쪽)에 차이를 둘 필요가 있다.

3장 케이스 스터디

1장의 캐릭터 디자인, 2장의 표현 방법을 이용해 일러스트를 그려보았습니다. 3장에서는 테마에 따라 캐릭터 일러스트를 어떻게 그려나가야 하는지를 살펴보겠습니다.

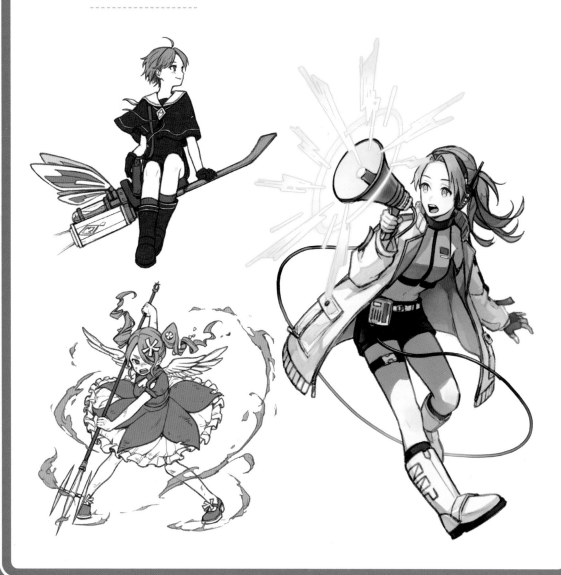

SF요소가 있는 캐릭터

 이미지를 구체화한다

 SF를 테마로 선택했구나. 처음이지 않아?

네. 최근에 빠져있는 게임 세계관이 마음에 들어서 스타일리시한 멋을 표현하고 싶어서요. 그런데 어디서부터 시작을 해야 할까요?

 먼저 자료 수집부터 시작하면 어떨까? 이미지에 가까운 일러스트나 마음에 든 사진을 수집하면서 표현하고 싶은 캐릭터의 이미지를 잡아나가는 거지.

즉 　자료를 수집하고 이미지를 구체화한다

 자료를 수집한다

 자료를 수집하면서 떠오른 아이디어는 그림이나 문자로 메모해두면 좋아.

자료 수집만으로도 하루는 걸릴 듯······

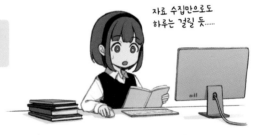

아이디어 스케치

- ✔ 모노톤+야광색 조합.
- ✔ 로고 같은 디자인이 귀엽다.
- ✔ 투명한 비닐 재질이나 코드, 끈 등이 늘어져 있는 디자인이 재미있다.
- ✔ 흰색 옷은 우주복처럼 보여서 배경이 새까만 우주에서도 눈에 띈다.
- ✔ 머리 모양과 체형에 특징이 없어도 SF 느낌을 표현할 수 있다.
- ✔ 공중에 뜬 느낌의 포즈로 그리고 싶다.
- ✔ 무기를 들고 있는 일러스트가 많다.

캐릭터 디자인을 구상한다

 다양하게 살펴본 덕분에 이미지를 잡을 수 있었어요!

그러면 다음은 캐릭터 디자인을 할 차례네. 먼저 디자인의 베이스를 만들고 나서 SF 요소를 더하는 것이 좋아.

디자인 베이스 | 요소를 추가

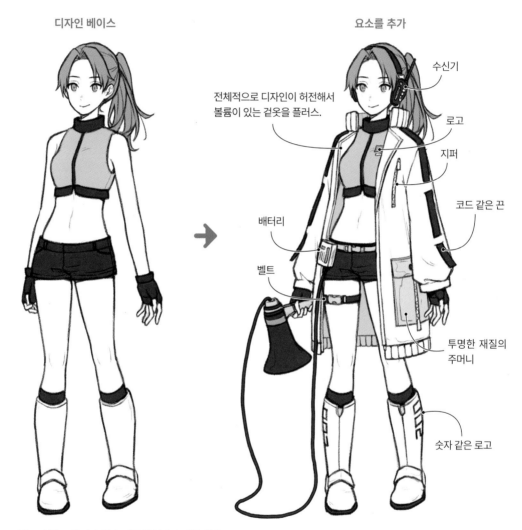

전체적으로 디자인이 허전해서 볼륨이 있는 겉옷을 플러스.

수신기

로고

지퍼

코드 같은 끈

배터리

벨트

투명한 재질의 주머니

숫자 같은 로고

가벼운 느낌을 표현하고 싶어서 약간 마른 체형의 소녀를 선택.
전체 분위기가 너무 귀엽지 않도록 복장은 스포티한 상의와 핫
팬츠, 기계처럼 투박한 부츠, 글러브를 조합했다.

 자료 수집을 하면서 마음에 든 장식을 상의에 적용했어요. 그리고 움직일 수 있는 아이템을 추가하고 싶어서 확성기와 코드를 넣었고요.

수집한 자료 중에서 SF요소가 잘 살아있는 캐릭터 디자인이 완성된 것 같아.

 캐릭터 디자인이 완성되었으니 이제 캐릭터를 움직여 보자. 캐릭터 설정은 이미 끝난 거지?

네! 통신수단이 제한된 세계(지구 이외의 별)에서 확성기를 사용해 각지에 정보를 발신하는 특수 능력자라는 설정입니다. 중력이 거의 느껴지지 않는 가벼움을 표현하고 싶고, 손에 든 확성기를 단순한 장식이 되지 않게 하고 싶어요.

 그렇다면 실제로 확성기를 사용하는 장면을 떠올리면서 포즈와 표정을 찾아보는게 좋겠네.

포즈의 종류

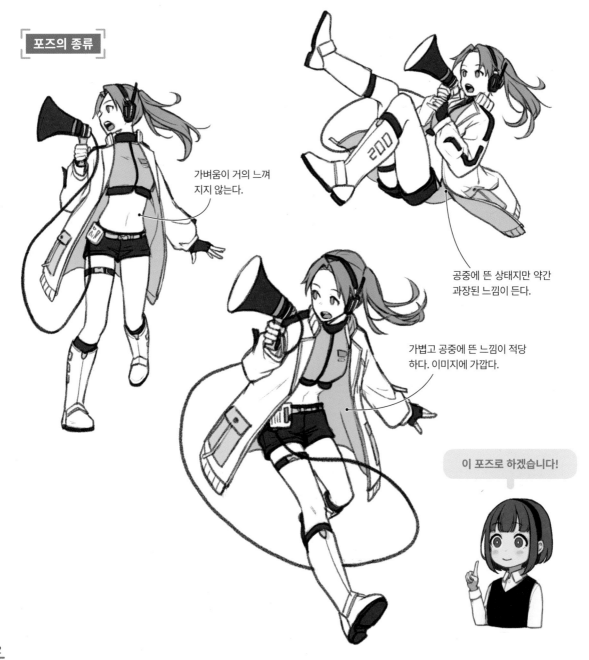

가벼움이 거의 느껴지지 않는다.

공중에 뜬 상태지만 약간 과장된 느낌이 든다.

가볍고 공중에 뜬 느낌이 적당하다. 이미지에 가깝다.

이 포즈로 하겠습니다!

표현 방법을 연구한다

 끝으로 적합한 연출을 해볼까?

캐릭터 디자인 자체를 보여주고 싶어서 배경은 그리지 않고, 배색은 캐릭터의 고유색을 그대로 표현할 생각입니다.

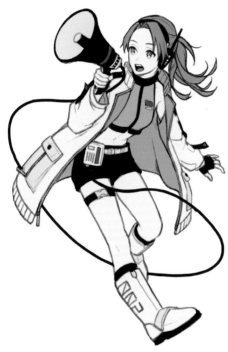

고유색을 그대로 채색
우주복 이미지이므로 상의는 흰색. 전체를 무채색으로 통일하고 포인트 색은 선명한 분홍색과 연녹색을 선택했다.

연출을 연구

소리를 표현한 이펙트.

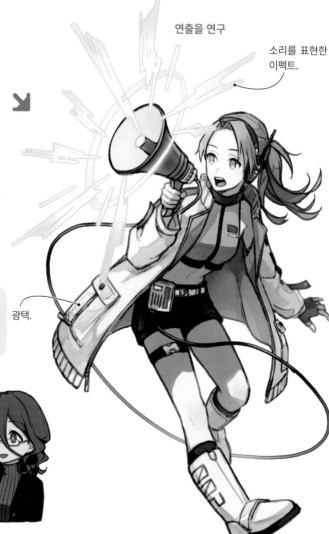

광택.

 질감 묘사와 이펙트로 SF 느낌을 연출했습니다.

이펙트를 추가하니 볼만한 포인트도 생겼네!

색이 매력적인 캐릭터

 색을 표현하는 방법을 구상한다

 표현하고 싶은 테마는 어떤 색이야?

 이전에 보았던 하늘색이 너무 예뻐서 일러스트에 넣어보고 싶은데... 표현하고 싶었던 색과 상쾌함이 부족한 느낌이 들어요. 분명히 촬영한 사진과 같은 색을 사용했는데...

사진의 색을 참고해 그린 일러스트

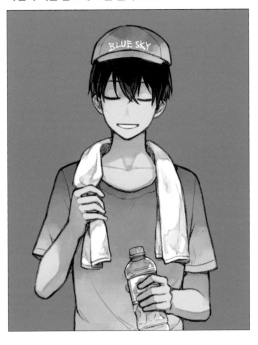

촬영한 하늘의 색

일러스트의 배색

옷과 모자　　　　피부　　머리카락　배경

 화면 전체에 하늘의 파란색을 사용한 영향으로 보여주고 싶은 색들이 묻혀버렸어. 사용할 곳을 캐릭터나 배경 어느 한쪽으로 선택하는 편이 좋겠다.

네! 아~ 그런데 하늘이 아닌 쪽은 어떤 색을 칠해야...?

 이럴 때는 강조하는 색을 돋보이게 해주는 색을 주위에 배치하는 게 무난해. 이번에는 탁한 색이나 파란색의 반대색, 흰색이나 검은색 같은 무채색이 좋겠다.

즉　**보여주고 싶은 색을 쓸 장소를 정하고 돋보이게 해주는 색을 주위에 칠한다**

　 ※ 반대색 : 노란색은 파란색, 빨간색은 하늘색처럼 색상환에서 반대쪽 부근에 위치한 색을 가리킨다(정반대 위치=보색).

파란색이 주역인 배색과 표현 방법

구분되지 않는 배색

같은 계열 색을 조합하면 하늘의 색이 묻혀버린다.

채도가 높은 색과 조합하면 하늘의 파란색이 탁해 보인다.

돋보이는 배색

채도가 낮은 색과 조합하면 하늘의 파란색이 돋보인다.

반대색과 조합하면 하늘의 파란색이 돋보인다.

방해되지 않는 무채색

어두운 색을 보여주고 싶을 때는 흰색과 조합하면 좋다.

밝은 색을 보여주고 싶을 때는 검은색과 조합하면 좋다.

배색을 변경한 예

캐릭터의 옷과 모자로 하늘의 색을 표현

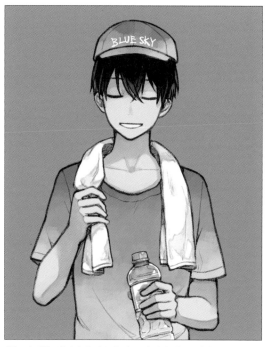

하늘의 색을 캐릭터가 입은 옷과 모자에만 사용. 배경은 채도가 낮은 무채색을 선택했다.

배경으로 하늘의 색을 표현

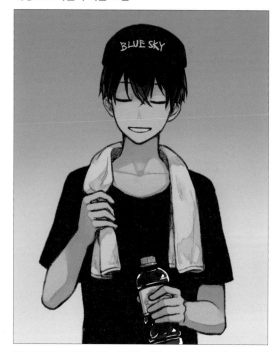

하늘의 색을 배경에 반영. 배경의 색이 선명해 보이도록 캐릭터의 명도를 낮췄다.

 하늘의 색을 사용할 장소를 줄여보았어.

하늘의 색이 돋보이기도 하고 캐릭터도 눈에 잘 들어오는 것 같아요!

 그렇지. 하지만 마나 씨가 처음에 표현하고 싶다고 했던 예쁜 색과 상쾌함은 아직 완전하지 않으니까 방법을 조금 더 생각해 보자.

 ## 상쾌함을 연출한다

 상쾌함을 연출하기 위해 전체의 색을 밝게 조절하고 왼쪽에는 그림자를, 오른쪽에는 빛을 넣어봤어.

캐릭터의 옷과 모자로 하늘의 색을 표현

전체의 색을 밝게 조절하고 입체감이 생기도록 그림자를 넣었다.

배경으로 하늘의 색을 표현

전체의 색을 밝게 조절하고 역광 느낌을 내기 위해 옷과 모자의 가장자리에 하이라이트를 넣었다.

 양쪽 모두 상쾌해졌네요! 그런데 왜 전체의 색감을 밝게 조절하셨나요?

어둡고 탁한 색으로는 상쾌함을 표현하기 어렵거든. 그래서 그림자의 색도 전체의 이미지를 망가뜨리지 않도록 어두운 색 대신에 밝은 오렌지색을 쓴 거야.

[**색의 명도에 따른 인상**]

낮다 ←————————————————————→ 높다

어둡다, 무겁다, 수수하다,
차분하다 등

밝다, 가볍다, 상쾌하다,
싱그럽다 등

 터치를 연구한다

> 연출하고 싶은 분위기를 터치나 다른 방법으로 표현할 수도 있어.

수채화 터치로 그린다

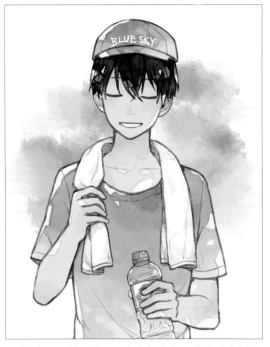

수채화의 부드러운 터치로 그린 예시. 번지는 표현을 살려서 하늘의 그러데이션과 구름의 부드러움을 표현.

모티브(하늘)를 적용한다

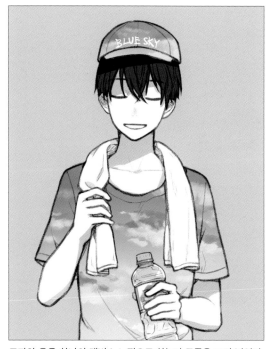

모자와 옷을 하나의 캔버스 느낌으로 하늘과 구름을 그려 넣었다. 다른 색은 눈에 띄지 않게 어두운 색이나 연한 색으로 통일.

원 포 인 트 어 드 바 이 스

면적이 좁을 때는 주위와의 차이를 강조한다
표현하고 싶은 색의 면적이 좁으면 잘 전달되지 않으므로(왼쪽), 어느 정도 면적이 있는 부분에 넣는 것이 무난합니다. 단, 면적이 좁아도 시선이 색을 칠한 부분으로 가도록 다른 부분을 모노톤으로 통일하면(오른쪽) 강조할 수 있습니다.

> 일러스트로 보여주고 싶었던 하늘의 예쁜 색과 상쾌함이 느껴지네요!

Case 03 개성적인 디자인의 옷

 개성을 표현하는 모티브를 적용한다

 왜? 무슨 고민있니?

그게 말이죠. 제가 그린 캐릭터 옷이 개성이 없다고 할지... 어디선가 본 적 있는 디자인이 되고 말아요. 뭐가 부족한 걸까요?

 어떤 옷을 그렸는지 보여줄 수 있어?

다음 일러스트의 주역으로 쓸 캐릭터인데... 다양한 패션 자료를 보고 디자인에 적용해도 촌스럽기만 해서 흔한 주변 인물로 보여요.

디자인한 캐릭터 의상

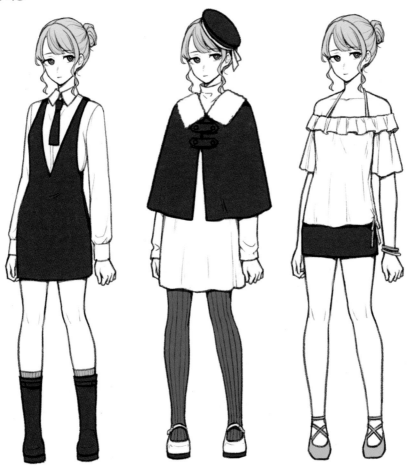

 이건 이것대로 괜찮은 것 같은데? 좀 더 개성있게 디자인을 하고 싶은거야?

네. 좀 더 주인공다운 옷을 그려보고 싶어요!

 그러면 전혀 다른 분야의 디자인을 참고해서 새로운 아이디어와 연결하면 좋아. 사물, 배경, 생물 뭐든 좋으니 옷과는 관계없는 모티브에서 마나 씨가 좋아하는 디자인을 찾아봐.

즉 **옷 이외의 모티브를 디자인에 적용한다**

≡ 모티브에서 디자인을 찾는다

 최근 본 작품이나 주변에 있는 물건 중에서 마음에 드는 것을 모아보았어요.

각 모티브의 어떤 부분에 매력을 느꼈는지 메모하면 좋아.

아이디어 스케치

조개껍질
다양한 형태가 있는 것이 재미있다. 실제로는 단단하지만 둥그스름하고 부드러워 보이는 것이 귀엽다.

곤충의 날개
투명한 부분의 섬세한 문양이 아름답다. 선명한 발색이 예쁘다. 좌우로 펼친 형태가 좋다.

기판
어지럽게 밀집되어 있는 것이 오래 봐도 지겹지 않다. 약간 장난감스러운 느낌이 좋다.

물고기 뼈
머리의 질감과 나머지 뼈 부분의 밸런스가 좋다.

골동품 램프
레트로 감성의 골동품을 좋아한다. 금속과 유리라는 다른 질감의 조합이 좋다. 유리 전구에 빛이 들어와 있는 것이 예쁘다.

 ## 모티브를 옷 디자인에 적용한다

 모티브의 특징을 정리했다면 옷 디자인을 구상해 보자. 처음에는 전신보다 옷에 부분적으로 들어가는 소품부터 그려보는 것이 좋아.

조개껍질 X 부츠, 타이츠
조개껍질의 부드러운 모양을
부츠와 타이츠에 적용했다.

물고기 뼈 X 망토
꼬리가 태슬처럼 달린 투명한 망토
를 디자인했다.

골동품 램프 X 모자
금속 프레임으로 이루어진 모자에 램프 장식을
넣었다. 금속, 유리, 천이라는 서로 다른 재질이
한 아이템에 전부 들어 있다.

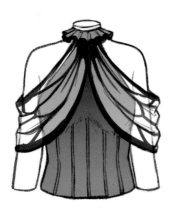

곤충 날개 X 상의
중심에서 좌우로 펼쳐진 날개 모양을
상의 디자인으로 활용했다.

기판 X 원피스
직선적인 기판의 이미지를 원피스
디자인에 적용했다.

 소품 디자인이 완성되었다면 어떤 디자인을 채용할지 정해야 해. 전부 넣으면 통일감이 없어
지니 꼭 필요한 만큼만 넣는 것도 잊지 말고.

그러네요. 전부 넣으면 각각의 매력보다도 뒤죽박죽으로 보일지도 모르겠네요!

 디자인의 정리와 강조

 모티브에 공통점(바다)이 있는 물고기의 뼈와 조개껍질을 중심으로 전신을 디자인해 보았습니다(왼쪽). 물고기 뼈를 활용한 망토가 마음에 들어요.

그러면 주역의 매력이 느껴지도록 디자인을 정리하고 강약을 조절해 보자.

모티브를 적용한 디자인
아이템을 모두 넣어본 결과, 디자인 전체의 강약이 약해졌다.

모티브를 정리, 강조한 디자인
여분의 디자인을 줄이고 보여주고 싶은 부분을 크게 그려 강조했다.

조개껍질을 이용한 모자를 추가.

모자 장식을 키워서 강약을 더했다.

망토를 더 길게 하고 캐릭터의 머리색과 반대색으로 디자인했다. 또한 색의 농담으로 강약을 더했다.

물고기 비늘을 문양으로 넣은 원피스.

원피스 무늬는 아래쪽에만 넣었다.

타이츠는 조개껍질 장식을 줄이고, 부츠는 두꺼운 굽에 색을 더해 강조했다.

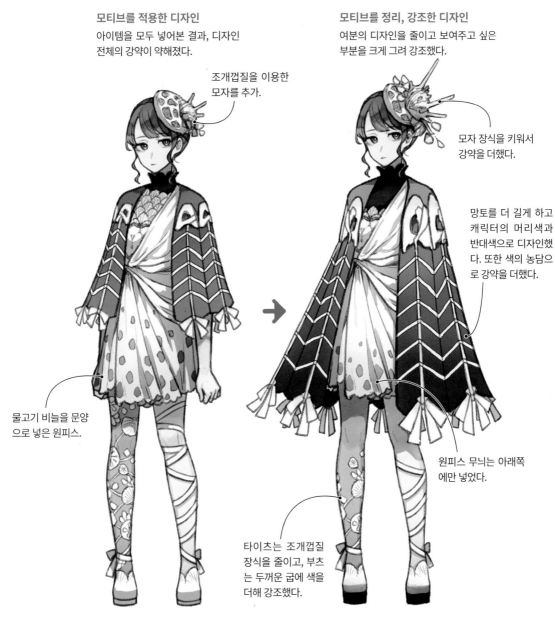

 강조해서 그런지 화려해졌네요!

주인공다운 디자인이 되었네!

캐릭터의 관계성

 공통점과 거리로 관계성을 표현한다

 얼마 전에 슈퍼에서 어린 남자아이와 할머니가 사이좋게 손을 잡고 걷는 모습을 봤어요. 그런 흐뭇한 관계를 정말 좋아하거든요.

그래서 이 일러스트가 나온 거구나.

사이가 좋은 모습을 표현하려고 그린 일러스트

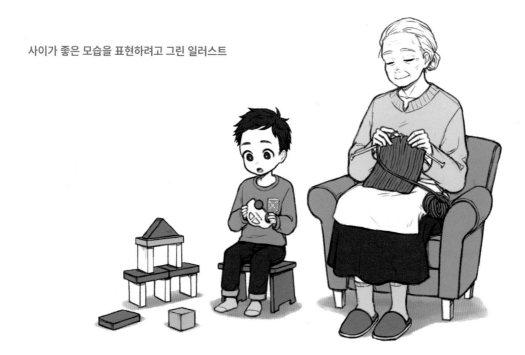

 네! 다만, 생각했던 것보다 사이좋은 느낌이나 흐뭇함이 느껴지지 않아서 좀 그래요.

확실히 두 사람이 같은 화면에 있지만 각각 독립되어 있네. 캐릭터의 친밀한 관계를 표현하려면 공통점과 거리를 의식하는 것이 좋아.

 공통점과 거리요?

예를 들어 공통점은 캐릭터가 함께 밥을 먹거나 같은 무늬의 옷을 입는 것이고, 거리는 가까이 앉거나 손을 잡는 식의 물리적인 거리를 말하지. 이걸 한번 적용해볼까?

즉 **공통점과 거리로 친밀한 관계를 표현한다**

공통점을 만들어 거리를 조절한다

공통점과 거리를 적용한 예를 보자.

공통점을 만든 예❶
남자아이의 방향을 돌려서 할머니와 시선을 맞추면 친밀함을 표현할 수 있다. 또한 대화를 하는 모습으로 공통점을 만들었다.

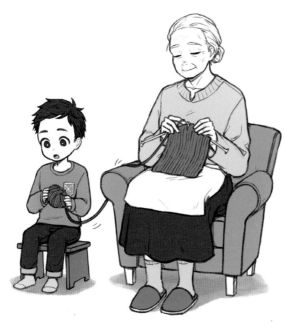

공통점을 만든 예❷
남자아이에게 실뭉치를 쥐어주면 할머니를 돕고 있는 듯한 모습으로 보여 공동 작업이라는 공통점이 된다.

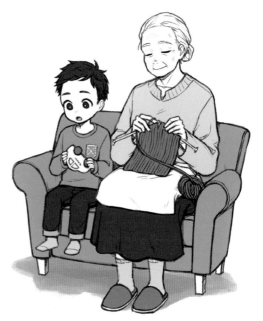

공통점과 거리를 만든 예❸
같은 소파에 앉았다는 공통점을 만든다. 물리적인 거리가 줄어들어 친밀함도 표현할 수 있다.

이 중에 이미지에 가까운 것이 있을까?

첫 번째 그림처럼 두 사람이 마주보고 미소짓는 모습이 마음에 들어요!

 표정과 몸짓을 활용한다

구도와 포즈로 두 사람의 관계를 표현했다면 다음은 표정과 몸짓을 정해보자. 표정과 몸짓은 어색해 보이기 쉽지만 조금 과장되게 그리면 생동감 있는 캐릭터가 되지.

표정을 변경

부드럽고 즐거워하는 표정으로 변경. 보는 사람도 느낄 수 있게 약간 과장되게 그렸다.

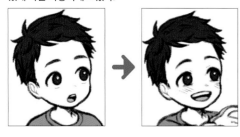

몸짓을 변경

남자아이의 앉은 모습을 좀 더 어린 나이에 어울리는 모습으로 변경했다.

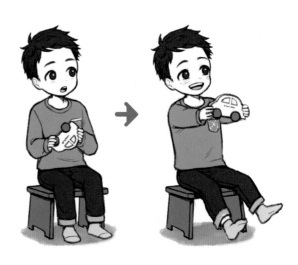

표정과 몸짓을 반영

흐뭇한 표정으로 사이좋은 두 사람을 강조했다. 어린 남자아이의 몸짓이 천진난만한 인상을 만들고 할머니의 차분함과 대비된다.

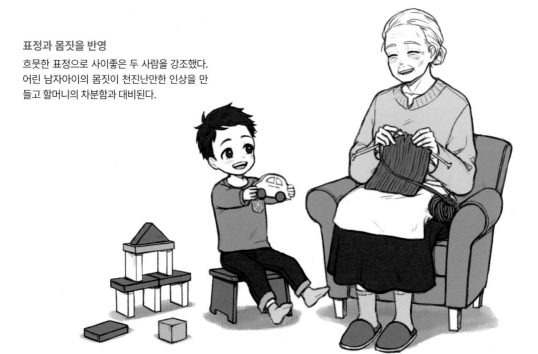

'귀여운 손자와 상냥한 할머니'라는 관계성을 더 알기 쉬워졌어요!

 이야기를 연출한다

> 약간의 연출로 스토리도 표현할 수 있어.

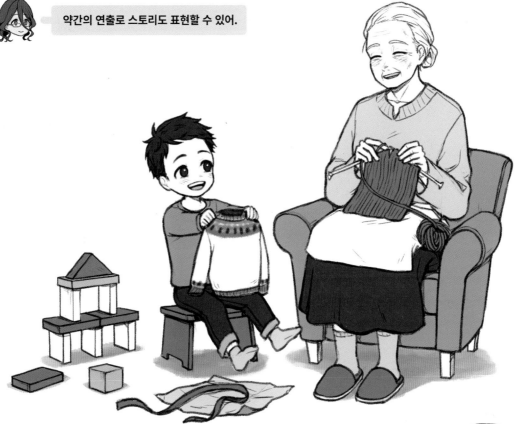

아이템을 변경, 추가
남자아이의 장난감을 털실로 짠 스웨터로 변경.
주변에 선물 포장지를 배치하면, '할머니의 선물
을 받고 남자아이가 기뻐하는 장면'이 된다.

> 두 사람의 거리가 줄어들고
> 의도했던 흐뭇한 분위기가
> 표현되었습니다!

💡 **원포인트어드바이스**

상황을 정한다 캐릭터 사이의 관계성은 세계관과 캐릭터 설정뿐 아니라 구체적인 상황을 정하면
표현하기 쉽습니다.

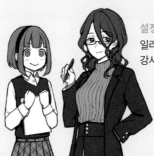

설정
일러스트를 공부 중인 마나와
강사인 시에 선생님.

설정+상황
강사인 시에 선생님이 마나와
함께 그리면서 가르치고 있다.
상황을 적용해 배우는 입장과
가르치는 입장이라는 관계성
을 쉽게 알 수 있다.

기존 캐릭터 일러스트

어떤 방향으로 만들지 구상한다

 어? 이 캐릭터는 혹시 '쿠로탄'인가요?

맞아. 작업 의뢰로 1주년 기념 축하 일러스트를 그리는 중이야.

 이런 일러스트는 공식 일러스트 스타일에 맞춰서 그려야 되죠?

그럴 때도 있지만, 이번에는 지정된 내용은 없어. 의뢰는 이런 느낌이야.

축하 일러스트 의뢰 내용

쿠로탄
공식 일러스트

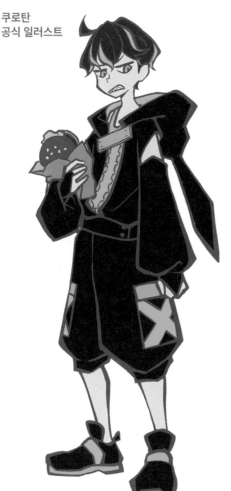

개요

인기 어플리케이션 게임 발매 1주년 기념 일러스트. 공식 사이트와 SNS에 개제 예정.

주의할 점

- 크기는 가로 2046px X 세로 2894px.
- 나중에 게임 로고가 일러스트의 가장자리에 들어간다.
- '축 1주년', '1주년 축하합니다' 등의 축하 문구를 넣는다.

담당 캐릭터에 대해서

쿠로탄은 말수가 적고 쿨한 성격. 무뚝뚝하지만 남을 잘 챙기는 면도 있다. 햄버거를 매우 좋아한다.

제작하는 모습을 봐도 괜찮을까요?

물론이지. 담당자에게는 허락을 받았으니까.

 이번에는 스타일 지정이 없었던 만큼 자유롭게 그릴 수는 있지만, 캐릭터의 특징을 잡지 못하면 다른 캐릭터로 보일 수 있으니 주의해야 해.

특징이 거의 없는 캐릭터는 힘들 것 같아요...

 다행히도 쿠로탄은 디자인과 들고 있는 아이템에 특징이 있지. 자신의 스타일을 유지하더라도 등신이나 터치를 공식 일러스트에 가깝게 조절하면 좀 더 쿠로탄처럼 보일 거야.

공식 스타일

데포르메가 강하고 밑색으로 밝은 배색을 사용. 색을 넣은 선화는 강약이 있고 개성적이다.

시에 선생님의 스타일

공식에 비해 등신이 높고 터치도 다르다. 특징적인 옷과 아이템으로 쿠로탄인 것을 알 수 있지만 다른 캐릭터로 보인다.

등신을 수정한다

자신의 터치가 남아 있으므로 공식처럼 팝적인 분위기는 아니지만, 등신을 조절하여 쿠로탄처럼 보인다.

터치를 수정한다

등신은 평소 그리는 스타일로 하고 터치를 공식에 가깝게 수정. 특징적인 터치로 공식 일러스트의 세계관을 느낄 수 있다.

공통점이 생기니까 아래 2장의 그림은 모두 쿠로탄처럼 보이네요!

즉 **공식 스타일과 공통점을 만든다**

지정 사항과 용도에 맞는 구도를 정한다

 이제 지정한 구도, 로고 등을 넣을 공간, 공식 사이트 등에 개제, 이 세 가지를 의식하면서 구도를 잡아보자.

지정한 세로 구도

주역이 될 쿠로탄을 확실히 보여줄 수 있는 구도를 잡는다. 좋은 구도라도 캐릭터와 맞지 않는 포즈(오른쪽)는 NG. 상징적인 햄버거를 들고 있으므로 왼쪽의 구도로 검토한다.

로고와 문장 배치를 검토

웹사이트에 게재를 검토

지정한 게임 로고와 축하 인사를 넣는다. 쿠로탄이 작고 전체적으로 움직임이 없어서 단조롭다.

공식 사이트나 SNS 등 일러스트를 스마트폰으로 보는 사람도 많을 것을 가정한다. 섬네일처럼 작게 표시되어도 눈길을 끌기 쉽게 확대하는 등 앵글과 구도를 다시 검토한다.

 최종적으로는 하단 중앙의 구도로 정했어.

 검토한 내용을 반영한다

 지난번에 보여주셨던 쿠로탄 일러스트 어떻게 되었어요?

구도가 정해진 뒤에 러프를 만들어 담당자에게 보여주었지. '캐릭터의 쿨한 이미지에는 어울리지만, 가능하면 좀 더 축하하는 느낌을 넣어달라는 요청'이 돌아왔어. 그걸 반영하고 완성시켰지.

 평소 선생님의 일러스트와 분위기가 달라요!

처음에 그린 러프

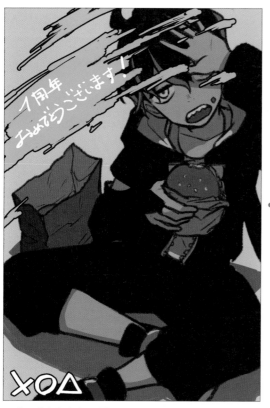

완성한 일러스트

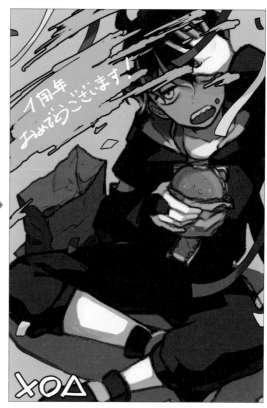

공식 스타일에 가까운 강한 데포르메, 애니메이션 채색으로 팝적인 느낌을 연출했다. 쿨한 성격이므로 전체에 한색을 사용한 차분한 배색. 단, 너무 밋밋하지 않게 축하 문자 부분은 선명한 하늘색을 선택했다.

축하하는 느낌의 화려함과 움직임을 더하려고 선명한 분홍색과 노란색 종이 꽃가루, 종이테이프를 그려 넣어 전체의 배색을 수정했다. 캐릭터에게 빛을 비췄지만 얼굴에 그늘을 넣어 무뚝뚝한 인상은 남겼다.

캐릭터의 인상은 달라지지 않았지만, 전체 분위기가 밝아졌어요!

이동 수단에 올라탄 캐릭터

 이동방법을 정한다

 이번에는 뭐가 고민이니?

마법학교 학생이 등장하는 장면을 그리고 싶어서요. '특이한 이동 수단으로 등교하면 재미있을 것 같다'는 생각이 들었는데, 어떤 이동 수단을 그리면 좋을지 고민이 되네요...

 그러면 이동 수단의 디자인을 잡을 수 있도록 우선 설정을 마무리 지어볼까?

즉 | **이동 수단의 디자인을 정하려면 설정을 구체화해야 한다**

 먼저 어떻게 이동하는지를 정하자. 예를 들어 지면을 달리거나 하늘을 나는지, 수중으로 이동하는지 등을 정하는 거야. 통학로 자체에 거대한 미끄럼틀이나 로프웨이가 설치되어 있는 것도 재미있을 것 같아.

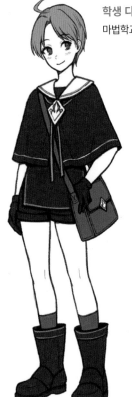

학생 디자인
마법학교 교복을 입고 등교.

이동방법의 예

하늘을 난다

수중을 이동한다

지면을 달린다

미끄럼틀이나 로프웨이 등 설치된 루트를 이용한다.

하늘을 나는 것이 이미지에 가까운 것 같아요.

이동 수단의 종류를 정한다

다음은 이동 수단의 종류를 정하자. 이동 수단은 내부에 탑승하는 타입, 올라타는 타입, 서서 타는 타입이 있어.

내부에 탑승하는 타입
열차나 배, 비행기 등 크기가 큰 이동 수단은 메인이 되므로 상대적으로 캐릭터가 작아진다. 많은 사람을 태울 수 있고 내부를 보여주는 구도도 가능하다.

올라타는 타입
바이크나 빗자루 등은 캐릭터와 이동 수단 양쪽을 모두 보여줄 수 있고, 둘의 움직임을 연동하기 쉽다. 앉는 공간이 있는 경우가 많아 타는 방법이 안정적이다.

서서 타는 타입
스케이트보드 등 소형인 것이 많다. 캐릭터가 아이템을 휴대할 수 있어 포즈의 자유도가 높다. 타는 법은 안정도가 낮다.

이동 수단의 디자인과 함께 캐릭터의 교복 디자인도 보여주고 싶어서 '올라타는 타입'이나 '서서 타는 타입'이 좋네요!

디자인의 베이스를 정한다

다음은 이동 수단의 디자인을 구상해 보자. 판타지라는 설정을 살려서 일반적으로 이동 수단이 아닌 모티브를 베이스로 정해도 좋을 것 같아.

현실에 있는 이동 수단
바이크나 자동차 등. 타는 모습을 떠올리기 쉽고 자료도 풍부.

이동 수단이 아닌 것
융단이나 소파 등. 판타지 느낌이 나고 독창성이 있다.

생물
낙타, 코끼리, 물고기, 새, 버섯 등. 지상을 달리고, 하늘을 날고, 바다를 가로지르는 등 생물의 특징을 살릴 수 있다.

기타
판자와 같은 무기물이나 구름 등. 개성적인 디자인이 가능하며 세계관에 맞추기 쉽다.

판타지니까 '이동 수단이 아닌 것'이나 '생물'이 좋겠네요.

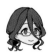 ## 디자인을 이동 수단처럼 변형한다

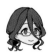 디자인의 베이스를 그대로 사용해도 되지만, 디자인을 변형하면 이동 수단의 느낌을 강조할 수 있어. 버섯을 예로 살펴보자.

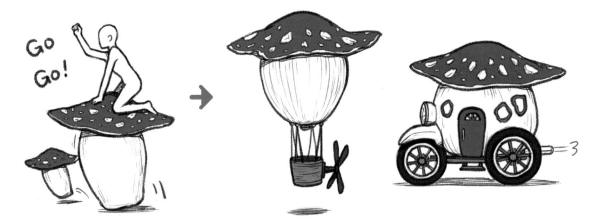

선택한 모티브를 그대로 사용
이동 수단이라는 느낌이 거의 없다

모티브를 변형
기구나 바이크로 변형. 버섯과 같은 개성적인 모티브를 베이스로 선택하면 디자인도 개성적이 된다.

 ## 크기를 정한다

 판타지는 이동 수단의 크기가 정해져 있지 않아서 표현하고 싶은 이미지에 맞춰서 결정하면 돼.

작다 ◀─────────────────────────────▶ 크다

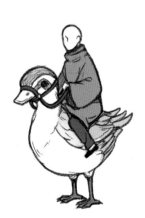 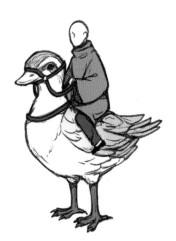

가벼움과 귀여움을 표현할 수 있다.

캐릭터와의 밸런스가 딱 좋다. 인상은 평범하다.

중량감과 안정감, 박력을 표현할 수 있다.

 ## 이동 수단을 연출한다

설정을 먼저 정한 덕분에 마음에 드는 디자인을 완성했습니다!

이동 방법 하늘을 난다

종류 올라타는 타입

베이스인 모티브 빗자루

디자인 변형 기술이 발달한 세계라는 설정이므로 빗자루를 기계처럼 변경하고, 개성적인 디자인이 되도록 좌석과 곤충 날개를 붙였다.

크기 학생이 혼자 들고 옮길 수 있는 크기.

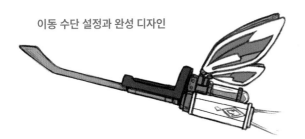
이동 수단 설정과 완성 디자인

빗자루가 마법학교 학생이라는 설정과 어울리네. 캐릭터와 조합할 때는 타고 날아가는 등의 움직임 표현도 연구해야 해.

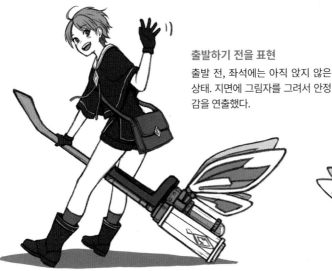

출발하기 전을 표현
출발 전, 좌석에는 아직 앉지 않은 상태. 지면에 그림자를 그려서 안정감을 연출했다.

날아가는 모습을 연출
옷과 머리카락이 휘날리는 것으로 움직임을 표현. 타는 방식은 중심이 흔들리기 쉬운 불안정한 방식이지만 여유로운 느낌을 연출했다. 이로 인해 겉으로 드러나는 개성뿐 아니라 이동 속도가 그렇게 빠르지 않다는 정보도 나타낼 수 있다.

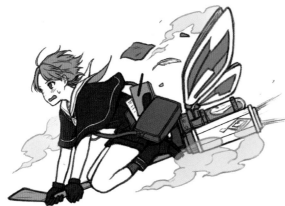

속도감을 연출
꽉 붙잡고 타는 방식으로 속도를 표현. 주변에 바람 이펙트와 가방에서 빠져나오는 물건으로 움직임의 방향과 속도를 강조했다.

같은 이동 수단이라도 다양한 장면을 표현할 수 있네요!

Case 07 이국적인 캐릭터

 세계관을 바탕으로 디자인을 구상한다

 이번 테마는 이국적인 느낌이네. 어떤 계기가 있었던 거야?

네. 갑자기 여행을 가고 싶어서 해외 사진을 찾아봤더니, 다채로운 풍경과 다양한 색감의 전통 공예품이 멋져서 이국적인 분위기가 느껴지는 캐릭터를 그리고 싶었어요.

 어떤 세계에 등장하는 캐릭터지?

세계관과 캐릭터 설정은 이런 느낌입니다!

아이디어 스케치

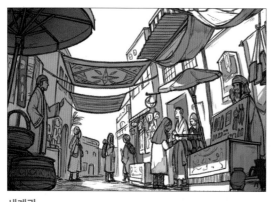

세계관
사막 지대의 오아시스 도시. 광장은 항상 관광객으로 가득하다. 햇살이 강한 탓에 파라솔과 차양막이 여기저기 설치되어 있다.

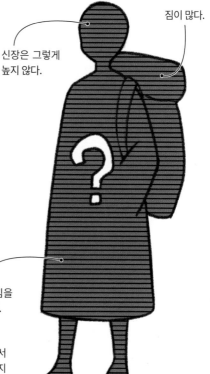

신장은 그렇게 높지 않다.

짐이 많다.

민족의상 느낌을 표현하고 싶다.

캐릭터 설정
10대 후반의 소년. 먼 곳에서 고향의 전통 공예품인 액세서리를 판매하러 온 행상인. 어느 작은 부족에서 태어나, 지금은 고향의 상품을 판매하며 세계를 여행하고 있다.

 이런 세계관과 설정을 바탕으로 캐릭터를 그려보았습니다. 처음 디자인(왼쪽)은 이미지와 다른 것 같아서 1장에서 배운 것을 참고하여 수정했어요(오른쪽).

처음 디자인

수정한 디자인

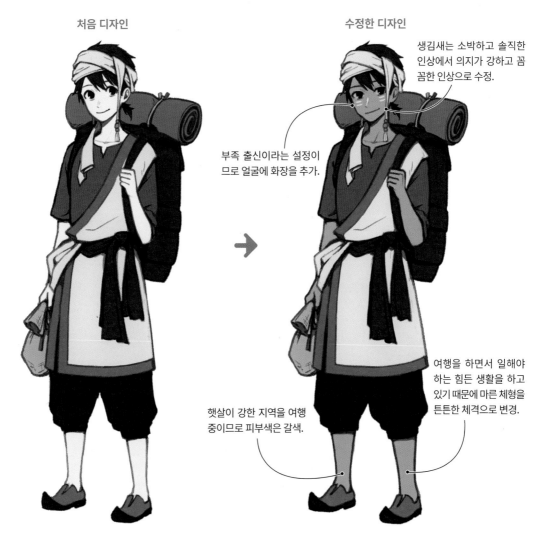

생김새는 소박하고 솔직한 인상에서 의지가 강하고 꼼꼼한 인상으로 수정.

부족 출신이라는 설정이 므로 얼굴에 화장을 추가.

여행을 하면서 일해야 하는 힘든 생활을 하고 있기 때문에 마른 체형을 튼튼한 체격으로 변경.

햇살이 강한 지역을 여행 중이므로 피부색은 갈색.

체구가 작고 가벼운 소년. 행상인이므로 짐을 가득 짊어지고 있다. 복장은 약간 러프한 느낌의 민족의상 풍으로 디자인.

 으~음. 캐릭터 이미지는 잘 나왔는데, 디자인은 처음 한 쪽이 더 괜찮은 것 같은 느낌이... 선생님이라면 여기서 어떻게 하실 거예요?

글쎄. 처음 쪽이 더 나아 보이는 이유는 피부색을 바꾸면서 전체의 색이 너무 비슷해진 탓은 아닐까?

즉 **면적이 넓은 색을 바꾸면 다른 색을 조절한다**

주위 색과의 밸런스를 확인한다

 처음 디자인은 피부색을 기준으로 머리카락과 옷의 색을 정했는데, 피부색을 바꿔서 배색의 밸런스가 무너졌다는 말씀이시군요!

어딘가의 색을 바꿨을 때는 주위와의 밸런스를 조절해야 한다는 것을 잊으면 안 돼.

피부색을 변경하기 전후의 비교

처음 디자인

전체적으로 갈색 계열이 많지만, 피부색이 다른 색과 명도 차이가 커서 얼굴 주위가 눈에 잘 들어오는 배색이다.

수정한 디자인

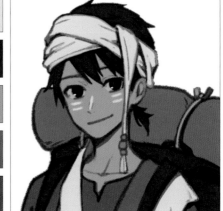

피부색을 어둡게 바꿔서 주위 색과의 명도 차이가 적어지고, 얼굴이 눈에 잘 들어오지 않는 배색이 되고 말았다.

터번 / 머리카락 / 피부 / 짐 / 셔츠

주위와의 밸런스를 조절

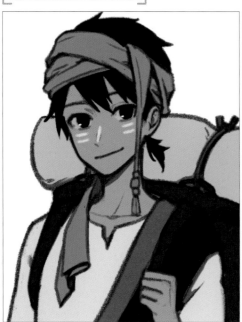

배색을 바꾸니까 피부색이 돋보이네요!

배색을 수정한 디자인
피부색을 기준으로 인접한 부분의 색을 변경했다.

피부색과 색조의 차이를 만들기 위해 터번은 반대색인 파란색으로 변경.

명도 차이를 만들기 위해 머리카락은 어두운 색으로 변경.

피부색을 기준으로 주위 색을 바꿨다.

머리카락과의 명도 차이를 만들기 위해 짐을 밝은 색으로 변경.

머리카락과의 명도 차이를 만들기 위해 셔츠의 색도 밝은 색으로 변경. 겉옷의 색은 셔츠와 겹치지 않도록 검은색으로 변경했다. 이렇게 무채색이면 인접한 오렌지색과 피부색을 방해하지 않는다.

 이국적인 느낌의 장식을 더한다

 '분주한 광장에서 액세서리를 파는 행상인'이라는 설정이 있으니 조금 더 화려한 장식이 있어도 좋을 것 같네. 이럴 때는 민족의상 디자인을 참고하면 좋을 거야.

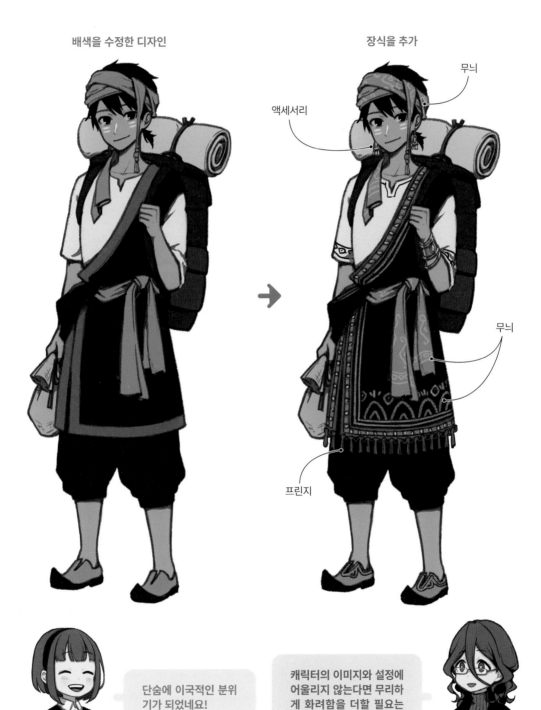

배색을 수정한 디자인 → 장식을 추가

무늬

액세서리

무늬

프린지

단숨에 이국적인 분위기가 되었네요!

캐릭터의 이미지와 설정에 어울리지 않는다면 무리하게 화려함을 더할 필요는 없어.

싸우는 멋진 여성 캐릭터

어떤 '멋'을 표현할지 구상한다

 그거 요즘 유행하는 배틀 판타지 만화잖아?

네! 모든 캐릭터가 매력적이지만, 특히 히로인 캐릭터가 멋있어요! 저도 이런 느낌의 멋진 여성 캐릭터를 그리고 싶어요.

 마나 씨가 그리고 싶은 '멋'은 어떤 느낌이야? 예를 들어 똑같은 '싸우는 캐릭터'라고 해도 '멋'에는 다양한 느낌이 있잖아.

즉 ┃ **내가 표현하고 싶은 '멋'을 구체화한다**

박력 있는 액션의 멋

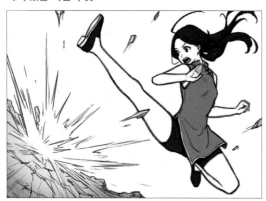

액션의 다이내믹함과 속도감, 움직임이 있는 캐릭터의 포즈를 보여줄 수 있다.

무기를 늠름하게 들고 있는 멋

싸우기 전의 고요함과 긴장감이 감도는 분위기, 캐릭터의 진지한 표정을 보여줄 수 있다.

개성적인 무기의 멋

특징적인 무기와 캐릭터 디자인 자체를 보여줄 수 있다.

전투 중에 여유를 내비치는 멋

캐릭터의 어른스러움과 압도적인 강력함을 보여줄 수 있다.

반전을 표현한다

 '박력있는 액션의 멋'을 그리고 싶습니다! 제가 좋아하는 히로인은 평소에는 귀여운 캐릭터인데, 전투 장면에서는 단숨에 멋지게 달라져요. 그런 반전을 표현하고 싶어요!

캐릭터의 반전 매력을 표현하는 방법도 여러 가지가 있어.

디자인으로 보여주는 반전
마르고 작은 체형의 캐릭터가 크고 무거운 무기를 들거나, 귀여운 용모의 캐릭터가 밀리터리 색체가 강한 장비를 착용하는 등 캐릭터 디자인 자체에 반전을 넣는다.

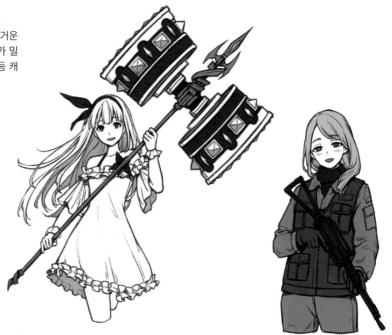

표현 방법으로 보여주는 반전
캐릭터 디자인은 귀엽지만 포즈와 표정, 이펙트 같은 표현을 멋있게 연출해 반전을 표현한다.

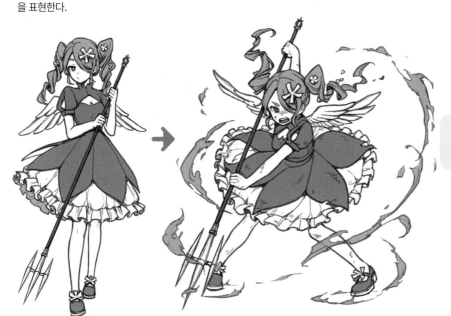

이번에는 디자인으로 반전을 표현하겠습니다!

디자인과 표현 방법을 구상한다

귀여움과 멋을 표현할 수 있도록 캐릭터와 무기를 디자인했습니다!

캐릭터와 무기 디자인

건강하고 천진난만한 소녀. 머리로 생각하는 것보다 몸을 먼저 움직여 사건을 해결하는 타입이므로 가냘 픈 외모와 달리 힘이 상당히 강하다는 설정.

박력 있는 전투 장면을 그리고 싶어서 무기는 크고 무거운 도끼. 둥그스름한 부분이 있으면 귀여운 느낌이 되므로 끝을 뾰족하게 디자인했다.

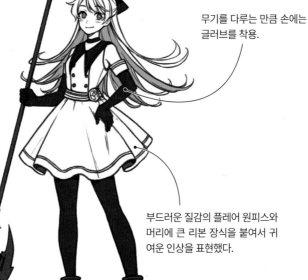

무기를 다루는 만큼 손에는 글러브를 착용.

부드러운 질감의 플레어 원피스와 머리에 큰 리본 장식을 붙여서 귀 여운 인상을 표현했다.

좋은 디자인이 나왔네. 다음은 연출 방법을 찾아보자.

포즈

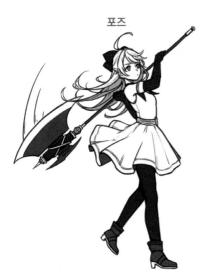

박력 있는 액션을 그리고 싶어서 전투 중인 포즈 로 정했다. 힘이 강하다는 설정이므로 무기를 가 볍게 휘두르는 모습을 표현하거나 멋지게 짚어 진 포즈를 선택하면 좋을 듯하다.

시점과 앵글

앵글이 정면(왼쪽)이면 박력을 표현하기 어렵고 움직임도 어색해 보이므로, 반측면 로 우앵글(오른쪽)로 잡았다. 이렇게 하면 큰 무기를 더 강조할 수 있다.

 ## 박력과 현장감을 연출한다

포즈와 앵글을 참고해 구도를 정하고 그려보았습니다! 그런데 뭔가 부족한 느낌이 들어요...

끝으로 이펙트를 추가하는 등 박력과 현장감을 연출해 봐.

원본 일러스트

연출로 박력과 현장감을 플러스

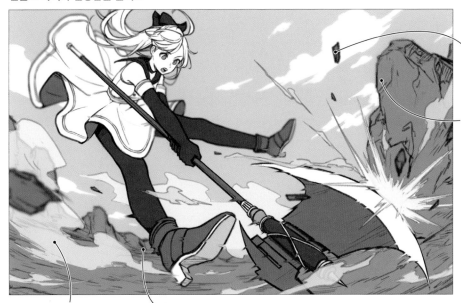

파편이나 돌조각을 넣어서 현장감을 연출했다.

주역에게 초점을 맞추고 주변을 흐릿하게 조절해 깊이를 더했다.

흙먼지 이펙트를 추가해 현장감을 강조했다.

캐릭터와 배경의 원근감으로 박력을 강조했다.

한참 싸우고 있는 멋진 모습이 되었네요!

문장 정보로 그린 캐릭터

 설정 등을 분석한다

 선생님! 그 일러스트는 어떤 작업인가요?

아아, 미스터리 소설 표지.

 저도 언젠가 그려보고 싶네요. 이번에도 제작하는 모습을 봐도 돼요?

그렇게 말할 줄 알고 미리 허락을 받았지. 이게 의뢰 내용이야.

표지 의뢰 내용

미스터리 소설 『사건의 종막은 소파 위에서』의 표지 일러스트.
타깃층은 미스터리 소설을 좋아하는 30~50대 남녀. 젊은 층 대상
이 아니라 약간 성인 취향의 레이블.

줄거리

주인공은 술과 늦잠을 한없이 사랑하는 전형적으
로 게으른 인간이지만, 사건을 해결하는 추리력은
손에 꼽히는 탐정. 지독한 게으름뱅이이며 언제나
소파에 축 늘어져서 앉아 있다. 그런 주인공에게 한
여성이 다가와 사건 조사 의뢰를 한다.

일러스트 요구 사항

● 제 1권이므로 소파에 앉은 주인공을 메인으로 할 것. 소파는
1용. 골동품 느낌의 디자인으로 고급스러운 이미지.

● 일러스트는 어딘가 괴상한 분위기가 감도는 느낌으로, 애니
메이션이나 만화 느낌이 강하지 않은 스타일이면 좋겠다.

● 캐릭터는 어려보이지 않고 어른스러운 분위기면 좋겠다.

● 배경은 자유. 소설의 주인공이 있는 방 혹은 사건 현장. 배경
없이 모티브를 나열해도 OK.

 문장 정보를 바탕
으로 일러스트를
그려나가는군요!

 그 외 세세한 설정은
미리 소설을 읽고 체
크했어.

즉 캐릭터 설정과 세계관을 읽고 일러스트를 제작한다

 ## 캐릭터의 성격과 설정 등을 표현한다

 먼저 주인공의 디자인을 구상할 거야. 주인공의 등장 장면을 읽고 이런 캐릭터(왼쪽)를 떠올렸지.

'게으름뱅이', '항상 축 늘어져 있는 모습'이 잘 드러나네요.

 맞아. 그런데 책을 읽다 보니 주인공의 성격과 생활 모습을 알 수 있는 문장이 많이 나왔어. 그런 정보를 분석하고 캐릭터에게 어울리는 몸짓과 표정을 추가해봤어(오른쪽).

처음 이미지
등장하는 장면에서 '그곳에는 30~40대 정도의 남자가 무기력한 모습으로 소파에 앉아 있었다'라는 정보와 의뢰 내용으로 주인공을 상상.

정보를 반영
본문 중에 '하아... 자료를 읽기도 귀찮다... 그쪽이 읽어봐'와 '셔츠 단추가 행방불명일 거야, 소매는 접을 수 있으니 문제없어'라는 기술을 참고해 캐릭터의 성격을 표현.

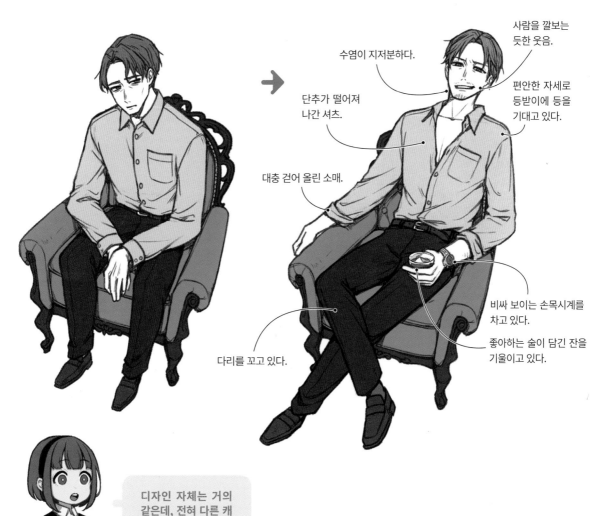

디자인 자체는 거의 같은데, 전혀 다른 캐릭터처럼 보이네요!

 우선순위를 의식하며 구도를 잡는다

 캐릭터 디자인이 정해졌다면, 다음은 구도를 잡아야 해. 메인은 소파에 앉은 주인공, 배경에는 바닥과 테이블, 술 등의 소품을 그릴 생각이야. 들어가는 것은 다음의 세 가지 요소지.

띠지와 타이틀 캐릭터 소품

겉에 두르는 띠지와 타이틀, 작가 이름 등이 들어갈 공간을 의식한다.

표지의 주역이 되도록 크기와 위치를 정한다.

테이블과 술, 바닥 등 배치에 자유도가 높다.

 소품의 중요도는 낮으니까 타이틀과 띠지, 캐릭터를 먼저 배치했어.

타이틀과 캐릭터를 배치
처음에 캐릭터와 타이틀, 작가 이름이 들어갈 위치를 정한다. 타이틀은 세로쓰기로 가정. 이때 타이틀과 캐릭터의 많은 부분이 띠지와 겹치지 않게 한다.

소품을 더한다
빈틈을 채우듯이 소품을 배치한다. 전체의 밸런스를 보면서 캐릭터의 크기와 위치를 조절. 캐릭터를 작게 줄이고 타이틀과 겹치지 않도록 오른쪽으로 약간 옮겼다.

 타이틀과 띠지가 들어가는 만큼 구도는 제한되겠죠.

터치와 배색으로 분위기를 연출한다

의뢰 내용에 있었던 '애니메이션이나 만화 느낌이 강하지 않은 스타일'을 의식하면서 '어딘가 괴상한 분위기'를 연출했어.

베이스 배색

가벼운 분위기의 터치와 애니메이션 채색. 배경이 하얘서 밝은 인상이 강하다.

터치와 배색을 수정

애니메이션 채색에서 무거운 유화 채색으로 변경해 어른스러운 분위기를 연출. 전체 색의 채도를 낮추고 배경은 어두운 색으로 변경했다.

완성 일러스트

전체적으로 어둡지만, 너무 밋밋해지지 않도록 소파는 파란색, 바지는 갈색, 유리잔은 오렌지색 등 선명한 색을 더했다.

수상한 분위기가 잘 살아있네요!

띠지와 타이틀이 들어간
완성 이미지

Case 10 계절과 행사 일러스트

 테마에 맞는 요소를 찾는다

 마나 씨. 또 무슨 고민거리가 생긴 거야?

네... 친구들과 함께 오리지널 캘린더를 만들고 있는데, 제 담당이 10월이라서 할로윈을 테마로 그리려고 하거든요. 그런데 구체적인 일러스트의 이미지가 떠오르지 않아요.

 그렇구나. 그럴 때는 인풋 작업을 하면 좋아. 먼저 자료를 모으고 할로윈다운 모티브를 그려 봐.

네!

아이디어 스케치

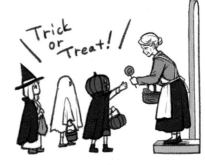

모습, 행위, 분위기
가장을 한 아이들이 집집마다 찾아다닌다,
괴상하지만 즐겁게 떠드는 느낌 등

모티브
호박, 유령, 마녀, 과자 등

풍경
서양 저택, 묘지 등

배색
빨간색과 검은색, 오렌지색과 파란색,
무채색과 노란색, 보라색 등

책과 인터넷 이미지 외에도 시즌
기간 동안의 거리 장식과 상품 패
키지도 좋은 인풋으로 작용해요.

이미지가 뻔한 테마는 떠올릴 수 있는 다양한 요소를 일러스트에 넣기만 해도 충분히 전달 돼.

어떻게 넣어야 할까요?

요소를 넣는 데는 이런 방법도 있어.

배색

캐릭터인 고양이를 할로윈 느낌의 보라색과 오렌지색으로 배색했다.

캐릭터 디자인

고양이 캐릭터에 마법사 모자와 망토, 박쥐 날개처럼 할로윈 느낌의 아이템을 추가했다.

주위의 모티브

고양이 캐릭터 주위에 호박, 유령, 박쥐 같이 할로윈스러운 모티브를 배치했다.

배경과 상황

캐릭터의 배경으로 저택이나 묘지, 달처럼 할로윈이 연상되는 것을 그렸다.

즉 **계절과 행사가 연상되는 요소를 넣어서 표현한다**

 ## 모티브의 배색과 크기를 연구한다

 말씀하신 것 중에서 할로윈 느낌의 캐릭터 주위에 모티브를 배치해 보려고 해요. 그런데 어떻게 배치해야 좋을지...

표현하고 싶은 것에 따라 다를 수 있는데, 여러 개의 모티브를 그릴 때는 움직임이 느껴지게 배치하거나 크기와 수량의 밸런스를 의식하면 좋아.

배치 방법의 예

원을 그린 이미지

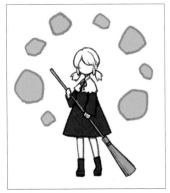

다채로움과 화려함을 표현할 수 있다. 캐릭터가 중심에 오는 구도와 잘 어울린다.

세로로 흐르는 이미지

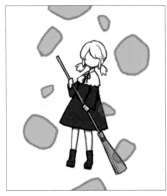

낙하하거나 떠오르는 등 위아래의 움직임을 표현할 수 있다. 세로로 긴 구도와 잘 어울린다.

정렬된 이미지

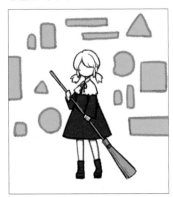

움직임이 거의 없지만 모티브를 제대로 보여줄 수 있다. 나열하면 통일감을 표현하기 쉽다.

크기와 수량의 차이

모티브 전체의 크기

모티브 전체가 작으면 존재감은 약하지만 여백과 배경을 보여줄 수 있다(왼쪽). 반대로 모티브 전체가 크면 존재감이 강하고 이미지를 강조할 수 있다(오른쪽).

모티브 각각의 크기

모티브 각각의 크기가 같으면 통일감이 생긴다(왼쪽). 모티브 각각의 크기가 다르면 모티브의 존재감에 강약이 생기고, 화면에 깊이가 생긴다(오른쪽).

모티브의 수량

모티브가 적으면 얌전하고 쓸쓸한 인상이 된다(왼쪽). 모티브가 많으면 다채로운 반면, 압박감이 든다(오른쪽).

 모티브의 배치와 크기, 수량을 의식하고 그려보았습니다!

호박과 유령, 박쥐,
과자 같은 할로윈
모티브로 정했다.

떠들썩하고 즐거운 분위기를 연출하고
싶어서 원을 그리듯이 모티브를 배치.
단조롭지 않게 크기에 변화를 주었다.

색은 보라색과 오렌지색, 검은
색으로 통일했다. 괴상한 분위
기가 되도록 모든 색의 채도와
명도를 낮췄다.

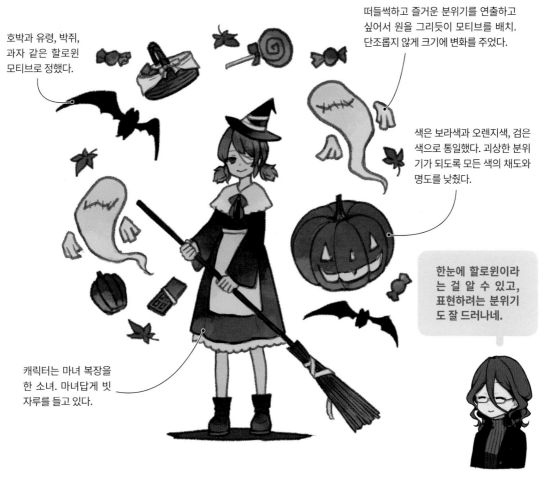

한눈에 할로윈이라
는 걸 알 수 있고,
표현하려는 분위기
도 잘 드러나네.

캐릭터는 마녀 복장을
한 소녀. 마녀답게 빗
자루를 들고 있다.

💡 원포인트어드바이스

요소를 이용해 다른 방식으로 표현한다

계절과 행사가 테마인 일러스트를 그릴 때는 일반적으로 떠오르는 모티브에 다른 색을 사용하여 색다른 분위기를 연출하거나,
관계없는 모티브에 테마가 떠오르는 배색을 사용하여 분위기를 연출할 수 있습니다.

다른 배색
할로윈답지 않은 배색이어도
캐릭터나 모티브에 따라 할
로윈인 것을 알 수 있다.

다른 모티브
할로윈과 관계없는 모티브라도 그럴듯한 배색을
하면 할로윈 모티브처럼 보인다.

Case 11 의인화 캐릭터

 ⚏ 베이스의 인상을 수정한다

 다음 과제 '동물의 의인화 캐릭터 일러스트'의 테마는 정했니?

까마귀 의인화로 정했어요. 날개를 펴고 날아오르는 멋진 모습과, 윤기가 흐르는 날개의 질감과 색감을 좋아하거든요. 캐릭터의 이미지도 구상했습니다.

 좋네. 혹시 이 캐릭터야?

그렇긴 하지만 아직 디자인이 마음에 안 들어요... 멋진 언니라는 느낌을 유지하면서 조금 더 야성적인 분위기도 느껴지는 디자인으로 수정하려고요.

원본　　　　　　　까마귀 이미지를 반영

검은 스트레이트 머리로 어른스럽고 청초한 인상.

마르고 늘씬한 체형.

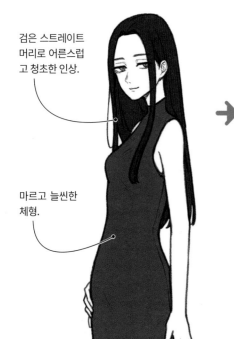

야성적인 분위기가 느껴지도록 전체적으로 볼륨을 더하고, 머리카락의 길이와 끝의 방향을 다듬었다.

까마귀를 의식하여 조금 더 살집이 있는 체형으로 수정.

얼굴은 이미지에 가까워서 그대로 진행했습니다.

즉　베이스에 동물의 이미지를 반영한다

 동물의 비율을 정한다

> 지금부터 베이스에 까마귀다운 요소를 적용해 보려고요!

> 의인화는 인간다운 부분을 얼마나 남기느냐에 따라서 인상이 상당히 달라져. 즉, '까마귀와 인간의 비율'을 어느 정도로 하느냐가 중요하다는 거지.

거의 인간

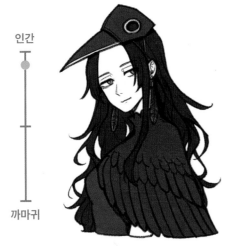

인간

까마귀

베이스가 인간인 상태로 옷과 소품에 까마귀의 디자인을 적용한다.

인간에 더 가깝다

인간

까마귀

베이스는 인간이지만 날개, 손톱, 피부 등 몸의 일부가 까마귀다.

몸의 일부가 까마귀

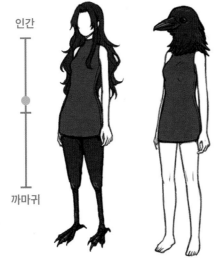

인간

까마귀

인간 베이스에 요소를 추가할 뿐 아니라 다리나 머리처럼 몸의 일부가 까마귀다.

몸의 대부분이 까마귀

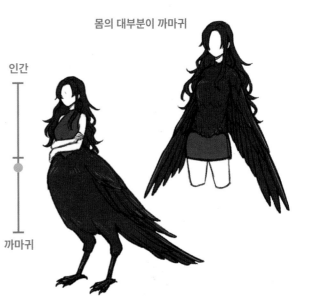

인간

까마귀

상반신과 하반신이 나뉠 정도로 절반 이상이 까마귀다. 켄타우로스나 인어와 유사하다.

≡ 아이템의 디자인 완성도를 높인다

 까마귀다운 부분을 적용하고 추가로 다리를 까마귀로 바꿔보았습니다!

느낌이 좋네. 그런데 옷 디자인은 이대로 가는 건가?

 옷과 소품은 '이 캐릭터는 어떤 디자인을 좋아할까'라는 취향이나 설정을 바탕으로
디자인할 생각이에요.

캐릭터 설정
- 종족 중에서 고귀한 신분이며 모두의 언니와 같은 존재.
- 심플한 디자인보다도 화려한 것을 좋아한다.
- 노출이 많은 옷을 입는 것에 거부감이 없다.

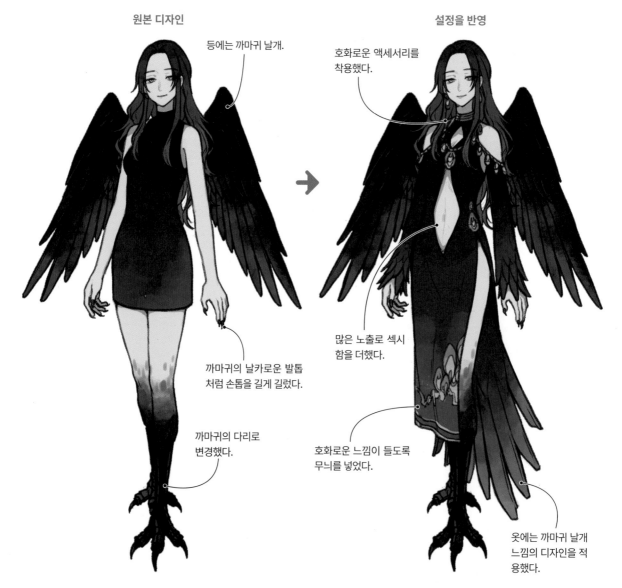

원본 디자인

등에는 까마귀 날개.

까마귀의 날카로운 발톱처럼 손톱을 길게 길렀다.

까마귀의 다리로 변경했다.

설정을 반영

호화로운 액세서리를 착용했다.

많은 노출로 섹시함을 더했다.

호화로운 느낌이 들도록 무늬를 넣었다.

옷에는 까마귀 날개 느낌의 디자인을 적용했다.

122

모티브로 흐름을 표현한다

캐릭터 디자인을 완성하고, 마을에 찾아온 여행자를 높은 나무 위에서 우아하게 내려다보는 이미지로 그려보았는데... 표현하고 싶었던 움직임이 되지 않아요...

주위에 있는 까마귀가 움직임이 없어서 단조롭고 어색해 보이는 것 같아. 그걸 수정해 보자.

원본 일러스트

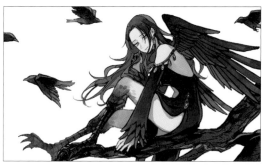

까마귀의 크기와 각도가 전부 비슷하고 움직임이 단조롭다.

까마귀의 크기와 각도를 조절

까마귀의 크기와 각도를 조절해 깊이를 더하고 화면 속에 공간을 만든다. 또한 화살표로 표시한 것과 같이 까마귀의 방향을 통일해 흐름을 표현했다.

완성 일러스트

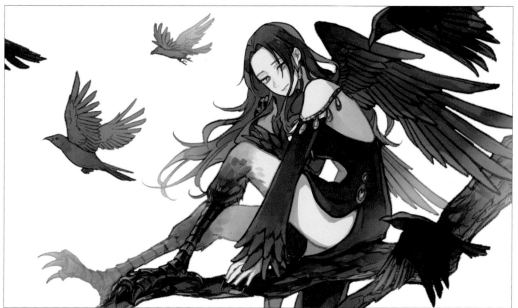

움직이는 까마귀의 흐름이 그림을 보았을 때의 어색 함을 지워주네요!

음악을 표현한 일러스트

 보여주고 싶은 것에 어울리는 구도를 정한다

 또 새로운 일러스트를 그리고 있구나.

네! 최근에 푹 빠진 곡을 이미지로 그렸어요! 전체적으로 차분하고 조용한 곡이지만, 섬세한 피아노 반주와 투명한 노랫소리가 멋져요. 저... 이번에도 조언을 받을 수 있을까요?

 물론이지! 곡의 분위기를 일러스트로 표현할 수 있으면 좋겠네.

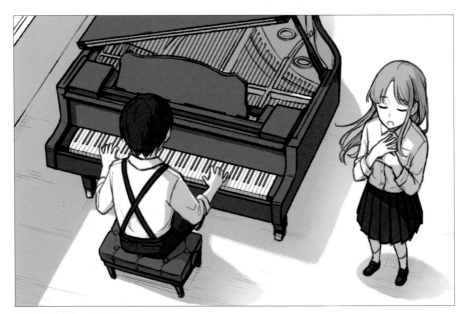

곡의 이미지로 그린 러프
사이좋은 두 사람이 조용한 공간에서 반주에 맞춰 노래하는 장면을 그렸다.

 차분한 분위기가 느껴지고 괜찮은 것 같은데? 그런데 반주하는 캐릭터의 얼굴이 보이지 않는데, 뭔가 의도가 있는 거니?

사실 두 사람의 얼굴이 보이는 구도를 잡고 싶었지만 잘 되지 않았어요.

 그렇다면 '피아노를 치는 모습이 보이면서 얼굴을 드러낸 구도'를 함께 잡아보자.

즉 **악기는 물론이고 캐릭터의 얼굴과 연주하는 모습도 보이는 구도로 변경한다**

 시점과 앵글 그리고 노래하는 캐릭터와 피아노의 방향을 변경하면, 피아노를 치는 모습과 두 사람의 얼굴이 보이는 구도를 잡을 수 있을 거야.

반대쪽에서 하이앵글

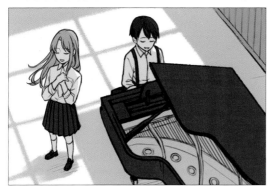

노래하는 캐릭터의 방향을 변경해 두 사람의 얼굴이 보이게 했다. 피아노와 캐릭터의 존재감이 비슷해졌다.

옆

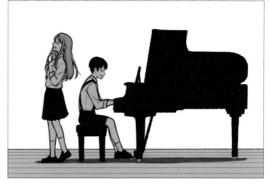

두 사람의 옆얼굴이 보인다. 바닥 외의 배경을 보여줄 수 있고, 조용하고 차분한 분위기를 연출할 수 있다.

로우앵글

캐릭터와 가까운 구도로 잡으면 표정과 몸짓을 메인으로 보여줄 수 있다. 단, 너무 가까워서 피아노를 정확히 인식할 수 없다.

 구도에 따라서 분위기가 완전히 달라지네요!

💡 원포인트어드바이스

크기와 원근감을 통일한다

피아노처럼 크기가 정해진 모티브를 그릴 때는 캐릭터와의 크기 차이에 주의하세요. 같은 화면에 여러 명의 캐릭터와 모티브를 배치할 때는 크기뿐 아니라 원근감도 통일해야 합니다. 원근감이 통일되지 않으면 같은 공간에 있는 것처럼 보이지 않아서 위화감이 생깁니다.

500ml 음료의 종이팩을 쥐고 있다. 왼쪽은 최적의 크기이지만 오른쪽은 작다.

같은 화면에 원근감이 다른 모티브가 있으면 같은 공간에 있는 것처럼 보이지 않는다.

 곡의 이미지에 가장 잘 어울려서 옆에서 본 구도로 정했습니다! 빛이 들어오는 모습을 표현하고 싶어서 창문을 크게 그렸어요. 그리고 폐허 이미지니까 먼지가 쌓인 가구 같은 것도 두면 좋을 것 같은데...

어? 왜 가구를 그리지 않은 거야?

 일러스트의 주역이 '두 사람과 피아노'라서 요소도 많고, 가구까지 넣으면 주역으로 시선이 안 갈까봐 걱정이 돼서요...

창문만 배치

앞쪽에 가구도 배치

 그럴 때는 가구의 크기와 위치를 조절하면 주역으로 가는 시선을 방해하지 않는 구도로 만들 수 있어.

시선이 헤매기 쉬운 구도

주역인 캐릭터와 피아노에 가구가 많은 부분 겹쳐서(①, ②) 존재감이 약해졌다. 화면을 분단하는 형태로 배치되어 보는 사람의 시선을 방해한다.

시선 유도를 의식한 구도

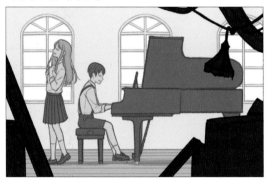

주역 주위의 공간으로 가구를 배치. 앞쪽의 가구를 크게 그리면 주역과의 거리를 표현할 수 있고, 옆에서 본 구도에서도 공간이 느껴진다.

 캐릭터와 피아노로 향하는 시선을 방해하지 않게 가구를 배치하는 거군요!

배색으로 투명감을 더한다

 구도가 정해졌으니 다음은 배색이네.

네. 그런데 시험 삼아 색을 올려보았지만, 처음 이미지와 너무 달라져서...

 폐허에 너무 얽매여 있는 것일지도 몰라. 투명감을 우선해서 이런 느낌으로 하면 어떨까?

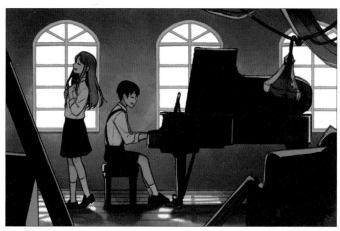

최초 배색 및 수정
폐허다운 세피아 톤의 배색이지만, '투명한 노랫소리'를 떠올릴 수 있는 투명감은 느껴지지 않는다.

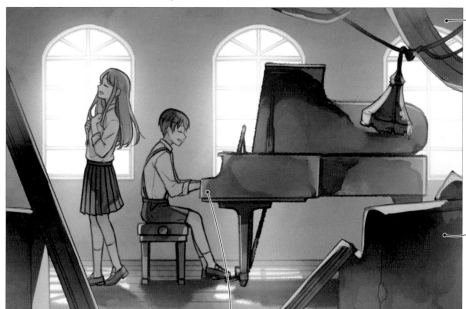

창문으로 들어오는 부드러운 빛을 더해 분위기를 연출.

전체를 세피아 톤에서 투명감을 표현하기 쉬운 한색으로 변경.

전체의 명암을 유지하면서 빛이 닿는 부분에 밝고 선명한 색을 넣어 투명감을 연출했다.

표현하고 싶었던 고요함과 투명감, 섬세함이 느껴지네요!

Case 13

감정을 표현하는 캐릭터

 표정에 어울리는 몸짓을 더한다

 빛 연출에 대해서 배웠는데, 전에 그린 일러스트를 역광으로 표현하니까 캐릭터가 조금 무서운 느낌이 되어버렸어요... 테마는 '크리스마스 날 밤, 기다리는 사람이 마침 나타났을 때 웃음 짓는 소녀'였는데...

기쁜 표정을 그렸는데 오른쪽은 화가 난 것처럼 보이네.

원본 일러스트

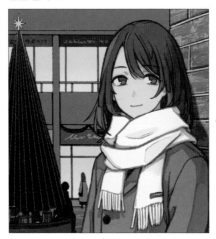

역광으로 변경

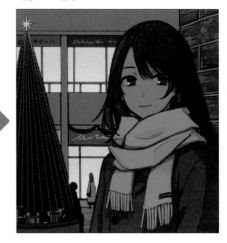

 음... 표정이 너무 어색하죠? 그래서 표정을 좀 수정해 보았는데 어떨까요?

원본 일러스트

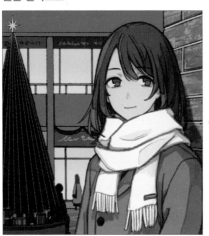

표정을 수정

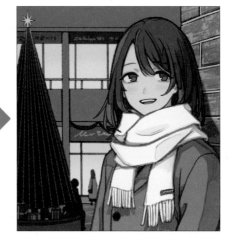

먼저 본 그림에 비해 표정이 부드럽고 감정 표현도 풍부해졌네. 이왕이면 몸짓도 넣어보면 어떨까?

몸짓이요?

표정만으로도 캐릭터의 감정을 표현할 수 있지만, 손으로 얼굴을 만지거나 고개를 갸웃거리는 등 몸짓을 더하면 더 자연스럽고 생동감 있는 표현이 가능해.

즉 몸짓을 더하면 표정이 더 생동감 있게 보인다

표정에 어울리는 몸짓의 예

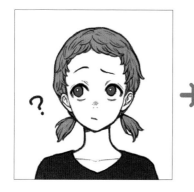 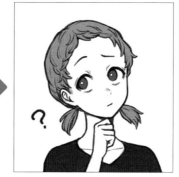

곰곰이 생각하는 모습
턱에 손을 대고 고개를 갸웃거린다.

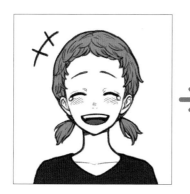

즐겁게 웃는 모습
손가락으로 눈물을 닦고 고개를 살짝 든다.

부끄러워서 수줍어하는 모습
두 손으로 볼을 가리고 고개를 숙인다.

 몸짓을 넣어보았습니다! 기다리던 사람이 와서 기뻐하는 모습을 표현했어요.

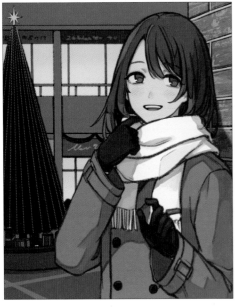

몸짓을 넣은 일러스트
손을 흔들려고 왼손을 올리고 있다.
상대에게 얼굴을 보여주려고 머플
러를 내리고, 얼굴을 올리는 동작도
더했다.

살짝만 더해도 인상이
달라지네.

≡ 빛과 이펙트로 연출한다

 처음에 하려던 것처럼 역광으로 바꿔보았습니다! 안쪽 건물의 불빛을 광원으로 설정했어요.

표정 등을 수정하기 전의 일러스트 표정 등을 수정한 일러스트

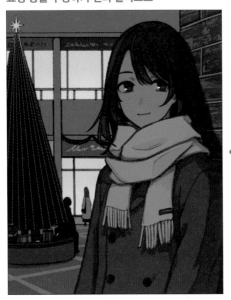

표정과 몸짓을 수정하니까 역광인데도 기뻐하는 감정이 느껴지네.

 역광에 적합하게 전체의 배색과 이펙트도 수정해 보려고요!

빛 연출을 추가

역광을 강조하려고 배경에 거리의 조명을 추가. 노란색과 오렌지색, 하늘색처럼 다양한 색의 빛을 더하면 화면이 화사해진다.

캐릭터에 하이라이트를 추가해서 반사된 빛을 표현. 안쪽의 부드러운 빛과 대조적인 또렷한 하이라이트로 배경과의 차이를 만들었다.

빛 연출로 더 드라마틱한 인상이 되었습니다!

배색과 이펙트 연출을 추가

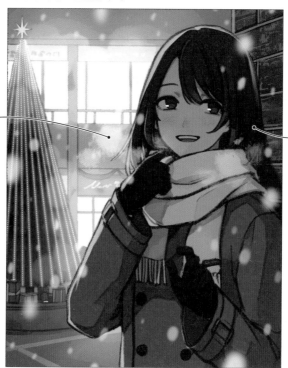

겨울 느낌을 표현하려고 하얀 입김과 눈을 추가. 역광은 순광에 비해 밝은 색상의 이펙트를 보여주기 쉽다. 이펙트로 인해 화면에 움직임이 생겼다.

밝고 선명한 배경에 적합하게 캐릭터의 색도 밝고 선명하게 변경.

주위의 분위기가 잘 느껴지는 일러스트가 되었네!

Case 14 이야기가 느껴지는 일러스트

 디자인의 밀도를 높인다

 선생님~! 『종말의 메르크시아』라는 영화 아세요? 전에 봤는데, 멸망한 세계에서 인간과 사이보그가 서로 돕는 모습이 감동적이고 멋졌어요!

그 두 캐릭터의 애절한 관계가 호평이었잖아. 아무래도 마나 씨의 일러스트도 확실히 영향을 받은 모양이네.

 아하하! 역시 눈치 채신 건가요?

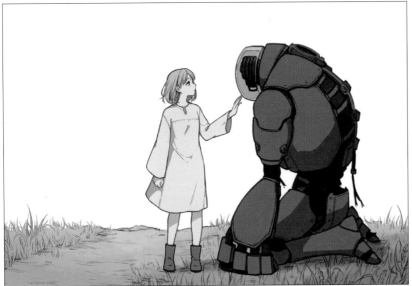

마나가 생각한 이야기와 일러스트

'전쟁으로 황량해진 땅에서 사람들을 계속 지켜온 로봇. 대지에 생명이 부활하면 역할을 마친 로봇은 활동이 정지된다'라는 이야기의 한 장면.

영화와 세계관은 다르지만, 이 일러스트에서도 인간과 기계의 애절하고 아름다운 관계가 느껴져.

 감사합니다! 지금부터 설정을 구상해서 이야기를 일러스트에 반영해 보려고요!

표현 방법도 연구하면 좀 더 깊이 있는 표현도 가능할 거야.

즉 　 설정을 구축해 일러스트로 이야기를 표현한다

 배경이 심플하니까 메인 캐릭터만으로 매력적으로 보이도록 디자인의 밀도를 높일 생각입니다!

원본 일러스트

요소를 추가

천연재료로 물들인 옷에 자수를 한 느낌으로 무늬를 더했다. 이외에도 풀로 만든 왕관과 동물 가죽으로 만든 가방을 추가. 문명이 부활하지 않은 세계라는 설정인 탓에 고도의 기술이 필요한 귀금속 장신구나 화학 염료를 사용한 선명한 색감의 옷은 피했다.

원본 일러스트

요소를 추가

로봇이 정지한 뒤에 오랜 세월이 경과한 것을 표현하려고 이끼 등의 식물을 더했다. 완전히 정지해 위험하지 않다는 것을 나타내려고 주변에 작은 새를 그렸다.

소녀와 로봇 모두 세계관에서 벗어나지 않도록 조심했습니다!

 ≡ **빛과 그림자, 질감 연출을 더한다**

 빛과 그림자를 그려서 정보를 더 높일 거예요. 캐릭터에 그림자를 넣어서 애절한 관계를 강조하려고 합니다.

의도한대로 빛과 그림자 연출을 잘 활용했네.

그림자를 추가

얼굴 주위에 그림자를 넣어 불안과 슬픔, 애절함 등의 심경을 표현했다.

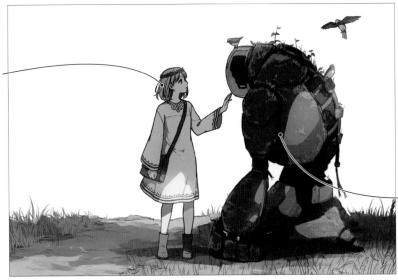

자연이 풍부하다는 설정을 살려서 큰 나무가 가까이 있다고 가정하고 그림자를 그려 넣었다.

배경이 심플해도 제법 볼만한 화면이 되었어.

 리얼리티가 느껴지도록 질감 묘사도 할 거예요.

그림자를 추가한 일러스트

질감도 추가

긴 시간 활동해온 것을 표현하기 위해 로봇에 파손과 부식 등을 추가. 소녀와의 차이를 만들었다.

전체의 밸런스를 조절한다

 어? 처음 이미지와 조금 바뀐 것 같네... 완성도는 높아졌을 텐데.

세부 묘사를 하다가 전체의 밸런스가 무너졌네. 묘사가 어느 정도 끝나면 전체를 보면서 조절할 필요가 있어.

질감 등을 묘사하기 전

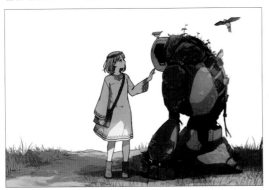

세부 묘사를 추가

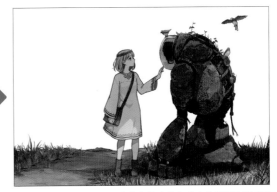

전체에 세밀한 묘사를 더해서 묘사하기 전(왼쪽)에 비해 빛을 받는 부분과 그림자의 차이가 적어지고, 강약이 없어졌다. 게다가 안쪽의 풀까지 묘사한 탓에 배경이 강조되고 깊이나 공간감이 느껴지지 않는다.

밸런스를 조절

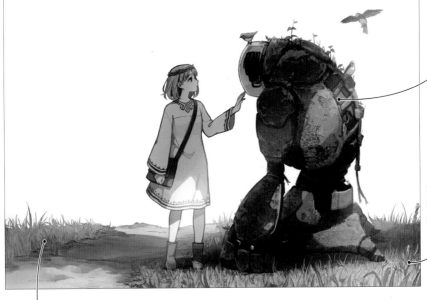

빛이 닿는 부분과 그림자 부분의 차이가 또렷하도록 조절한다.

앞쪽의 풀을 조금 더 묘사해 뒤쪽 배경과 차이를 두어 깊이를 표현했다.

채도와 명도를 조절해 너무 진했던 색을 다듬었다.

머릿속으로 그린 이야기의 애절함을 표현했습니다!

세계관을 알 수 있는 일러스트

자료를 수집한다

 드디어 이번 주부터 졸업 작품 제작에 들어가는구나. 그리고 싶은 작품은 정한 거야?

네! 전시에서 많은 사람에게 보여주려고, 축제를 테마로 잡아서 떠들썩하고 즐거운 일러스트를 그려볼 생각입니다. 이번 테마에 어울리는 모티브와 디자인 자료를 수집하고 아이디어를 짜고 있어요.

 평소보다 긴 제작 기간이 될 테니까, 처음에 생각한 이미지를 확실히 기록해두면 좋을 거야.

아이디어 스케치

캐릭터 디자인
축제를 좋아하는 소녀. 행렬의 선두에
서는 설정.

축제다운 모티브
등불, 물풍선, 부채, 불꽃놀이, 가마 등

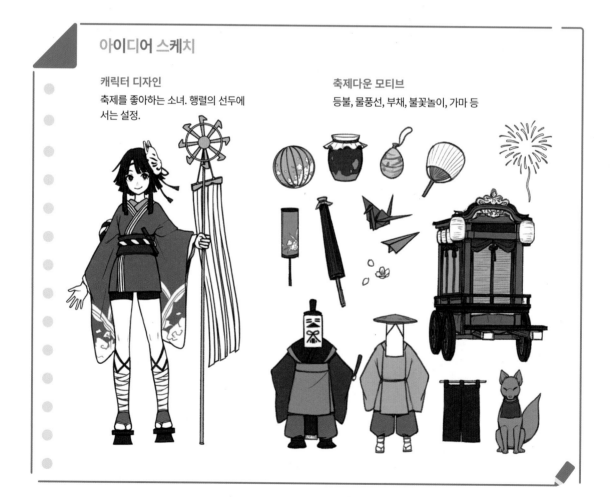

즉 **세계관에 어울리는 모티브를 수집하고 중심을 잡는다**

보여주고 싶은 것을 정하고 구도를 잡는다

주역은 소녀로 할 생각이지만, 주위 모티브와 떠들썩한 분위기도 제대로 보여주고 싶고... 구도를 어떻게 할지 고민이에요.

캐릭터와 세계관을 모두 제대로 보여주고 싶은 거구나. 모티브도 많아 보이고... 일단 '캐릭터를 넣는 방식'과 '가로, 세로 구도', '캐릭터와 모티브의 비율'을 정해보자.

바스트업의 세로 구도

캐릭터의 표정과 몸짓이 잘 보이지만, 여백이 적은 만큼 모티브와 배경은 넣기 어렵다. 보여주는 비율은 '캐릭터 9 : 모티브 1'.

전신의 세로 구도

캐릭터의 전신과 점프 등의 움직임을 보여줄 수 있다. 우산과 깃발 등의 높이가 있는 모티브도 넣을 수 있다. 보여주는 비율은 '캐릭터 7 : 모티브 3'.

바스트업의 가로 구도

세로 구도와 마찬가지로 캐릭터를 표현하기 쉽다. 세로 구도보다 여백을 더 확보할 수 있다. 보여주는 비율은 '캐릭터 8 : 모티브 2'.

전신의 가로 구도

캐릭터가 작은 대신 모티브 등을 많이 넣을 수 있다. 걷거나 달리는 캐릭터의 움직임을 표현하기 쉽다. 보여주는 비율은 '캐릭터 6 : 모티브 4'.

 ## 주역을 강조한다

 세계관을 알 수 있도록 전신의 가로 구도로 정했습니다! 먼저 오른쪽에서 왼쪽으로 향하는 느낌으로 캐릭터와 모티브를 배치해 보았어요.

주역과 모티브의 배치

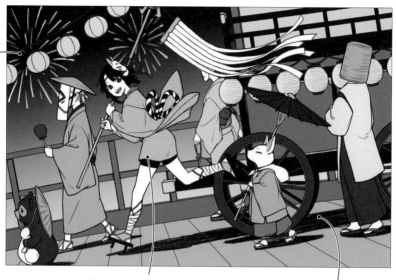

왼쪽 상단의 불꽃놀이와 등불, 중앙의 주역과 조역, 다리의 난간 등 여러 개의 모티브를 겹쳐서 깊이를 표현.

주위의 차분한 조역과 대조적으로 주역이 기세 좋게 달리는 모습을 그려서 건강함과 밝음을 표현.

화면에 움직임을 더하려고 다리와 모티브를 비스듬히 배치했다.

 떠들썩한 느낌은 나지만 화면이 뒤죽박죽이네요... 주역이 잘 드러나지 않아서 구도를 수정했습니다.

주역이 돋보이는 구도로 수정

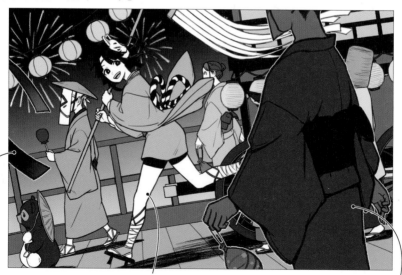

조역을 배치해 오른쪽에 압박감이 생겼으므로 밸런스를 잡기 위해 왼쪽 앞에도 모티브를 추가.

주역이 묻혀버려서 크기를 조금 키워 존재감을 더했다.

주역이 있는 왼쪽으로 눈이 가도록 오른쪽에 역행하는 조역을 배치.

배색을 정한다

모티브의 수가 많아서 뒤죽박죽이 되거나 주역이 묻히지 않도록 주의해서 색을 정했습니다. 그 뒤에 마무리로 명암을 조절하고 묘사를 더하면 완성이에요!

주역을 의식한 배색과 마무리

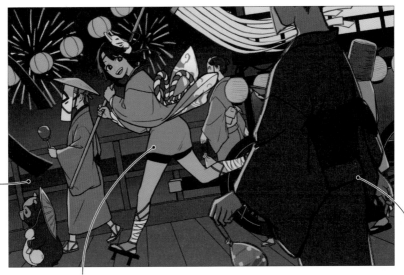

주역이 돋보이게 배경은 색을 옅게 조절했다.

전체가 축제 이미지인 난색이므로 주역은 눈에 잘 띄게 한색으로 차이를 만들었다.

앞쪽의 모티브와 조역은 어둡게 했다. 이처럼 채도를 낮춰서 대비를 조절하면 눈길을 끌지 않게 된다.

배경은 색을 옅게 했지만, 반짝이는 등불만은 주위보다 밝고 선명한 색으로 변경했다.

빛이 닿는 부분과 그림자 부분의 차이를 키워서 강약을 더했다.

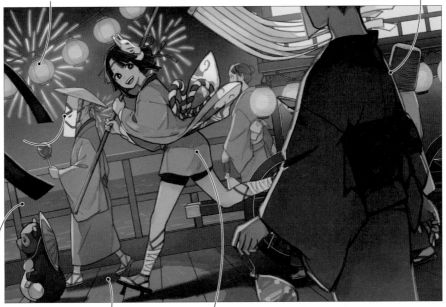

안쪽으로 빠져나가는 공간의 흐름이 생기도록 옅은 빛을 올렸다.

다리에 빛과 그림자를 그려서 정보량을 높였다.

눈에 띄도록 주역의 묘사량을 높였다.

떠들썩하고 주역의 존재감도 또렷하네!

아카기 슌 Akagi Shun

프리랜서 일러스트레이터. 미대 재학 중일 때 활동을 시작해,
현재는 도서의 삽화, 게임 일러스트, 음반 재킷, MV일러스트,
라이브 페인팅 등으로 폭넓게 활동하고 있다. 저서로는 '아시아
판타지 소녀 캐릭터 디자인북'이 있다.

ZERO KARA UMIDASU CHARACTER DESIGN TO
HYOGEN NO KOTSU
Copyright © 2021 Akagi Shun
Korean translation rights arranged with
GENKOSHA CO., Ltd.
through Japan UNI Agency, Inc., Tokyo and
Botong Agency, Gyeonggi-do

자신이 상상한 캐릭터를 만드는
캐릭터 디자인 수업

1판 1쇄 | 2022년 4월 25일
1판 5쇄 | 2025년 2월 3일
지 은 이 | 아카기 슌
옮 긴 이 | 김재훈
발 행 인 | 김인태
발 행 처 | 삼호미디어
등 록 | 1993년 10월 12일 제21-494호
주 소 | 서울특별시 서초구 강남대로 545-21 거림빌딩 4층
 www.samhomedia.com
전 화 | (02)544-9456(영업부) / (02)544-9457(편집기획부)
팩 스 | (02)512-3593

ISBN 978-89-7849-655-1 (13600)